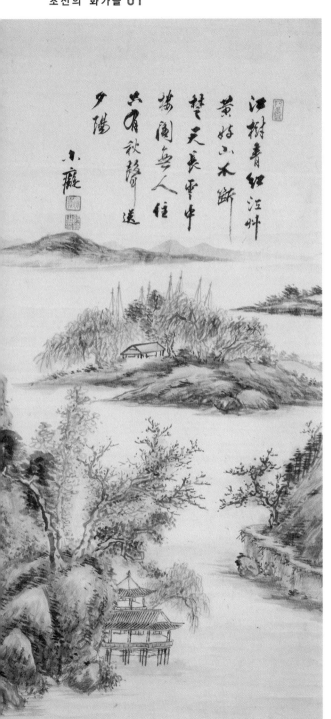

조선 남종화의 마지막 불꽃

소치 허련

김상엽 지음

돌베개

조선의 화가들 01

소치 허련
조선 남종화의 마지막 불꽃
—

2008년 6월 20일 초판 1쇄 발행
—

지은이 김상엽
—

펴낸이 한철희
펴낸곳 돌베개
등록 1979년 8월 25일 제406-2003-018호
주소 (413-756) 경기도 파주시 교하읍 문발리 파주출판도시 532-4
전화 (031)955-5020
팩스 (031)955-5050
홈페이지 www.dolbegae.com
전자우편 book@dolbegae.co.kr
—

책임편집 고경원
편집 신귀영·이경아·김희진·조성웅·한계영
책임디자인 이은정
디자인 박정은·박정영
제작·관리 윤국중·이수민
마케팅 심찬식·고운성
인쇄·제본 영신사
—

ⓒ 김상엽, 2008
ISBN 978-89-7199-313-2 04600
ISBN 978-89-7199-312-5 04600(세트)

—

이 도서의 국립중앙도서관 출판시도서목록(CIP)은
e-CIP 홈페이지(http://www.nl.go.kr/ecip)에서
이용하실 수 있습니다. (CIP제어번호: CIP2008001848)

소치
허련

차례

책을 펴내며

소치 허련은 19세기 조선 사회를 그의 자서전 제목인 『몽연록』夢緣錄처럼 "꿈같은 인연"〔夢緣〕속에 '한량'으로 떠돌다 간 화가이다. 허련은 일생에 걸쳐 위로는 서울의 상층문화계부터, 아래로는 시골의 이름 없는 문사들에 이르기까지 폭넓게 교유하면서 19세기 조선 사회와 문화, 예술의 현장을 몸으로 부딪치며 살았다. 이처럼 삶에 있어서는 한량과 같은 면모를 보인 것과 달리, 그림에 있어서는 일생의 스승 김정희에게서 지도받은 사의적 남종화의 길을 구도자처럼 정진하였고 자신의 고향인 호남 지방에 이를 싹틔웠다. 자신의 믿음에 한결같음이 그의 인생을 살피는 키워드가 아닐까 싶다. 그렇기에 허련의 일생을 떠올리면 한량이자 구도자라는 상반된 이미지가 겹쳐지는 것이다. 한편으로는 허련은 단순한 화가로서보다는 시대의 치밀한 기록자 또는 증언자로 평가하는 것이 보다 적절할 것이라는 생각을 한 적도 여러 번이다. 허련은 그만큼 다양한 각도에서의 평가가 요구되는 인물인 것이다.

돌이켜보면 우연이었다. 허련을 전공으로 하고 이로 인해 여러 고마운 인

7

연을 얻게 된 것이 말이다. 2000년을 전후한 시기에 인사동 문우서림을 근거지(?) 삼아 모이던 무리가 있었다. 대개 화가, 고전문학 전공자, 서지학자 등과, 필자와 같은 미술사 전공자가 어울려 고담준론과 음풍농월로 날을 보내곤 하였는데, 우리의 담소 주제는 점차 19세기 문화사로 수렴되어 갔다. 많은 연구가 이루어진 18세기에 비해, 아직 관점조차 정립되지 않은 시기인 19세기를 요즘 유행하는 '학제간'의 연구로 '종합적' 접근을 해야겠다는 반성을 한 것이었다.

그때 우리는 '홍염'烘染의 방식을 택하기로 했다. 홍염이란 동양의 회화에서 달을 그릴 경우 직접 달을 그리는 것이 아니고, 달 주변에 색을 칠하여 달을 표현하는 방식이다. 곧 주변을 살핌으로써 핵심에 도달하는 방법을 뜻한다. 19세기를 연구하려면 가장 중요한 인물인 추사 김정희의 학문과 예술을 분석하고 연구해야 했지만, 당시 우리는 그 주변을 통해 김정희와 그 시대를 보는 방식을 택했다. 당시 모임의 역량도 그랬지만 모임 자체가 치밀한 연구 성과를 내기 어려운 느슨한 조직이었기에, 김정희와 같은 인물에 대뜸 접근하는 것은 무리라는 판단이 컸다.

그래서 택한 것이 허련이었고 모임 이름도 '소치연구회'가 되었다. 김정희의 애제자 허련에 대한 연구는 여러 모로 의미 있어 보였다. 우선 신분 면에서도 스승 김정희가 최고의 양반가문 출신 천재였던 데 비해, 제자 허련은 궁벽한 유배지에서 태어난 몰락한 양반 출신의 직업적 화가였다는 점이 흥미로웠다. 왜 허련은 김정희에게 그토록 '충성'했고 그렇게 많은 그림을 그렸으며 방랑자와 같은 생활을 했던가. 무수한 기록의 의미는 또 무엇인가. 의문은 꼬리를 물었다. 동이 틀 무렵 목포역전에서 해장술을 사

먹은 적도 여러 번이었고 생경했던 짱뚱어탕, 세발낙지에도 익숙해진 걸 보면 어지간히 오르내렸나 보다. 그렇게 다니고도 별일이 없었던 것은 아마도 허련의 음덕 때문이 아닐까 하는 생각이 종종 들기도 한다.

이 책이 19세기의 조선 사회와 회화사를 이해하는 데에 작은 보탬이라도 된다면 필자에겐 큰 기쁨이 될 것이다. 작은 책이지만 이 책을 출간하기까지 여러 분들의 도움이 있었다. 먼저 소장 자료를 흔쾌히 보여주시고 공개를 허락해주신 소장가 분들과 남농미술문화재단 허경 이사장님의 후의에 감사드린다. 언제나 학자로서의 진지한 자세와 학문의 엄격함을 몸으로 보여주신 안휘준 선생님, 넘치는 아이디어로 생동감 있는 관점을 제시해주시는 홍선표 선생님께 감사드린다. 아직도 공부에서는 물론이고 생활인으로서도 어눌하기만 한 필자에게 언제나 든든한 우군이 되어주시는 김영복 선생님 등 소치연구회 여러 분들, 사단법인 유도회의 지산 장재한 선생님을 위시한 여러 선생님들 모두 필자에겐 과분하기만 한 선생님들이시다. 그저 감사드릴 따름이다. 난삽한 원고를 잘 갈무리해서 멋진 책으로 만들어준 돌베개 편집진 여러분들과, 어려운 여건을 무릅쓰고 '조선의 화가들' 시리즈를 출판해주신 한철희 사장님께 감사드린다. 끝으로 그동안 책을 내면서도 한 번도 고마움의 표시를 하지 않아 원망이 켜켜이 쌓인 처와 서영에게 그동안 묵혀 놓은 감사의 말을 전하고 싶다.

드물게 비가 많은 6월 초에
김상엽

머리말

조선 말기 화단의 방랑자

가장 19세기적인 화가

한 인물에 대한 평가는 여러 각도에서 이루어지기 마련이다. 그러나 양면성을 띠기도 하고 때로는 다중성마저 지닌 인간의 전체상을 온전히 파악하기란 쉽지 않은 일이다. 특히 역사적 인물에 대한 평가는, 그가 살았던 시대와 지향했던 삶을 종합하여 이뤄져야 한다. 혁명가에게서 혁명과 삶을 떼어놓고 볼 수 없듯이, 작가에게서 예술과 삶을 떼어놓고 볼 수는 없기 때문이다.

19세기 조선 말기의 화단을 부초浮草처럼 주유周遊하며 신분을 초월한 교유를 즐겼던 직업적 화가 허련許鍊(1808~1893)에 대한 평가야말로 복합적이고 다양하다. 허련은 스승이었던 추사 김정희秋史金正喜에게는 후대에도 회자될 만큼 지극한 사제의 정을 보였고, 고관대작들에게는 시문을 겸비한 화가로서 충실한 문객門客의 소임을 다했으며, 그중 몇몇 사람을 평생의 은인으로 모시기도 하였다.

그러나 숱한 작품을 남기며 화가로서 명망을 누렸던 허련은, 가족에게는 불성실하고 권위적인 가장이었다. 수년간 집에 소식을 전하지도 않고 심지어 중혼重婚을 하기도 하였으며, 자식을 재주에 따라 편애하는 등 편벽된 성품을 스스럼없이 드러냈다. 또한 생활인이나 작가로서 건실한 삶을 일궈 나가기보다, 잦은 여행과 교유로 점철된 음풍농월의 삶을 살았다. 이른바 현실적인 삶과 동떨어진 풍류객 또는 한량閑良으로 일생을 보낸 것이다.

이와 같은 허련의 삶은 겉으로는 무계획적이고 즉흥적인 것

經營敷筆
佛黄間
岩頂滄碩
住派還
畫意

蒼茫渾
未了模糊
之橋闊
草山
偽阮堂意

〈방완당산수도〉 허련, 조선, 19세기, 종이에 수묵, 31×37cm, 개인.

외형에 집착하지 않는 격조 높고 고고한 필력을 강조한 김정희의 필의筆意를 허련이 '방'倣한 작품이다. 전통시대 동아시아 회화사에서 '방'倣, '방작'倣作이란 명작의 뜻을 본받아 그렸다는 뜻이다. 대개 중국의 명작을 본떠 방작을 제작하였으나, 허련은 〈방완당산수도〉倣阮堂山水圖와 같이 스승 김정희의 작품을 방하는 작품을 많이 남겼다. 이는 허련이 김정희를 얼마나 존경했는지 알려줌과 함께, 조선의 그림도 중국의 명화와 같은 반열에서 이해하였음을 의미한다.

으로 보인다. 그러나 방랑에 가까웠던 주유는 자신의 가치를 인정해주는 이와 교유하기 위한 여정이었고, 그가 남긴 숱한 작품과 기록은 다사다난했던 여정의 결과물이자, 평생 추구했던 사대부 지향적 삶을 반영한 것이었다. 허련은 비록 몰락하기는 했으나 명문의 후예로서 일생 동안 양반 의식을 갖고 살았으며, 그가 지향했던 작품 세계 역시 스승이자 최고의 후견인이었던 김정희에 의해 이뤄진 고답적 문인화의 세계였다.

허련이 살다 간 19세기는 전통시대의 마지막 세기로서, 그 시작은 정조의 죽음과 순조의 즉위(1800)에 의해 시작된다. 이는 의미심장한 우연의 일치이다. 조선 후기의 문예부흥기로 불리는 영·정조 시대가 18세기로 마감되면서, 말기적 상황으로의 전환이 이루어진 것이다. 19세기 초·중반은 조선왕조가 쇠락의 기미를 보이고 세도정치의 폐해가 점차 드러났던 시기이다. 안으로는 홍경래의 난(1811), 진주민란(1862) 등 전국에서 크고 작은 민란이 이어졌으며, 잇단 가뭄과 홍수로 흉년이 계속되고 전염병이 창궐하여 국정 전반이 혼란한 시기였다. 밖으로는 서구 열강의 진출이 가시화되어 병인양요(1866), 신미양요(1871) 등이 일어난 시기이기도 하다. 또한 성리학적 세계관 속에 견제와 균형을 이루었던 조선왕조의 양반정치 체제가 무너지고 대외적으로는 서구 열강의 위협에 직면한 위기의 시대였다.

허련이 말년에 서울을 오르내린 1870~1890년대는 조선이 쇄국에서 개항으로 넘어가는 시대로서 서울에 사진관이 생기고 『한성순보』漢城旬報 등 신문이 발행되던 시기이자, 외국인들이 거주하게

되었으며 전기와 전신·우편·전화·철도 등이 가설되거나 준비를 하던 시기였다. 이처럼 전근대에서 근대로 전환 중인 격동의 시대를 살았으나, 허련은 오로지 남종화적인 묵향墨香에 침잠하였다. 그는 김정희에게서 지도받은 사의적寫意的 남종화南宗畵를 일생의 유일한 목표이자 지향점으로 삼았으며, 그 세계에 한 점의 의문도 없었다.

명성과 신화

허련의 일생은 한 편의 드라마를 보는 듯하다. 궁벽한 섬에서 태어나 스승도 없이 그림을 독학하다가, 당대 최고의 학승學僧인 초의草衣의 추천을 받은 후, 역시 당대 최고의 학자이자 서화가인 김정희에게 지도받게 된 과정 자체가 극적이다. 김정희의 지도를 받은 허련은 "압록강 동쪽에는 이만 한 그림이 없다"〔鴨水以東 無此作矣〕는 극찬을 들었고, 헌종을 배알하여 헌종이 직접 내린 붓을 잡고 그림을 그리기도 했다. 국왕이 중앙의 이름난 화가도 아니고 도화서圖畵署 소속의 화원畵員도 아닌 지방 출신 화가를 여러 차례 독대하고 직접 붓을 건네어 그림을 그리게 한 것은 전무후무한 일이다. 김정희의 극찬과 헌종의 애호를 통해 이룩된 허련의 명성은 그가 활동했던 19세기에 이미 신화가 되었다.

허련은 숱한 고관대작, 문인, 묵객, 여항문인들과 교유했다. 위로는 흥선대원군, 권돈인, 신헌, 김흥근, 민영익 등 당대 최고의 세

16

력가들과, 아래로는 무수한 지방관, 지방 유지, 무명의 문사들과 교유하며 전국에 이름을 떨쳤다. 조선시대 화가들 가운데 가장 넓은 교유의 폭을 자랑했던 화가라고 봐도 무리가 없을 정도였다.

일생을 두고 이어진 허련의 여정은 방랑보다 주유周遊에 가깝다. 방랑의 사전적 의미가 "정한 곳 없이 이리저리 떠도는 것"이라면, 주유는 "돌아다니면서 구경하며 논다"는 의미이다. 이곳저곳의 지인들을 만나고 음풍농월하는 행태를 일생 동안 반복했다는 점에서, 허련의 여정은 다른 인물들의 방랑과는 내용 면에서 본질적 차이를 보인다. 일생에 걸쳐 전국 방방곡곡을 돌아다닌 듯하지만, 허련은 고향인 호남 지방에서 서울로 가기 위해 거쳐야 하는 곳이자 김정희의 향저가 있는 충청도 및 경기도, 서울을 제외하면 다른 곳으로는 가지 않았다. 명망가들과의 교유에 집착하고 주유했으나, 자신의 근거지인 호남 지방과 서울을 왕복하는 데 그친 것이다. 이는 궁벽한 섬 출신으로서 느꼈던 문화적 소외 의식과 현실 도피적 성향, 시대성 상실 등의 탓으로 요약할 수 있다. 노경老境에 접어들어서도 줄곧 서울만을 왕래하고 명사들과의 교유를 통해 문사적 취향을 즐기며 자신의 존재를 확인한 것은, 궁벽한 지방 출신의 직업적 화가로서 중앙 문화계와 화단에 느꼈던 소외 의식과 열등감을 극복하기 위해서라는 이유 외에 다른 말로는 설명하기 어렵다.

허련은 명사들과 교유하며 많은 기록을 남긴 것으로도 유명하다. 초의선사와 김정희를 비롯한 여러 명사들, 그리고 주변 사람들과의 만남을 일일이 기록한 것 역시, 비록 몰락했지만 명문의 후손으

허련이 남긴 숱한 기록류

허련은 조선시대 화가들 가운데 가장 많은 기록을 남긴 화가이다. 이들 자료는 허련 개인의 삶을 재구성하는 데는 물론, 19세기 사회사를 살피는 데에도 중요한 자료가 된다.

로서 가문과 자신의 존재감을 확인하려 했던 자의식의 발로로 여겨진다. 허련이 남긴 숱한 기록은 그를 19세기 서화계의 증언자이자 사회상의 기록자 가운데 손꼽히는 존재가 되게끔 하였다.

화가와 환쟁이

전통시대 동아시아에서 화가의 존재 방식은 대개 화원과 문인화가의 두 가지 경우로 나뉘는데, 이는 조선에서도 크게 다르지 않았다. 국가의 그림 제작 관청인 도화서에서 직업으로 그림을 그리는 이를 화원이라 했는데, 이들은 대개 그림을 업業으로 하는 집안에서 태어나 중인 계급의 과거에 해당하는 취재取才를 거쳐 도화서 화원이 되

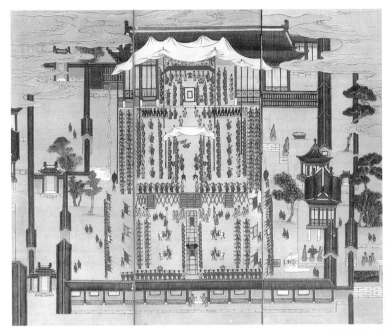

〈왕세자 병세호전 축하잔치〉〔王世子痘候康復陳賀圖〕(부분) 작자 미상, 조선, 1879년(고종 16), 비단에 채색, 8폭 병풍, 각 폭 136.5×52.5cm, 국립고궁박물관.

1879년 12월 12일에 왕세자(순종)가 천연두에 걸렸다가 21일에 증세가 호전되자, 이를 기념해 창덕궁 인정전에서 거행했던 축하의식 장면을 그려 병풍으로 꾸민 것이다. 왕을 비롯한 왕실 주요 인물의 병환 회복은 나라의 큰 기쁨이었기에, 모든 신하들이 모여 하례賀禮하는 것이 조선시대의 전통이었다. 도화서 화원들의 중요한 직능은 이러한 국가 행사를 '시각적 기록'으로 남기는 것이었다.

었다. 도화서 화원들은 국장國葬, 국혼國婚 등 국가의 주요 행사와 관련된 그림〔儀軌圖〕, 초상화 등 유교적 의례와 관련된 그림 및 계회도契會圖와 같은 양반들의 아회雅會를 그리는 작업을 담당하였다. 이처럼 실제의 모습이나 상황을 그대로 그려내는 작업에 동원된 화원들은 일종의 시각적 기록자 역할을 도맡았다. 국가나 사대부 등의 주문자가 여러 가지 용도의 그림을 요구했기 때문에, 화원들도 그에 따라 다양한 종류의 그림을 모두 소화할 수 있어야 했다.

이에 반하여 문인화가 또는 사대부화가들은 그림을 취미로

하는 화가라 할 수 있다. 이들은 양반의 신분으로 자신들의 이상과 생각을 반영한 그림을 그렸으며, 그리고 싶을 때 그리곤 했다는 점에서 주문받은 대로 그림을 그렸던 화원들과는 근본적인 차이가 있다. 화원이 내를 이어 내려온 직능에 충실할 수밖에 없었던 데 반해, 문사들은 자신의 취향대로 그림을 제작하였다고 할 수 있다.

문인화가들의 그림은 화원들의 그림에 비하면 기량 면에서 한계가 있을 수밖에 없었다. 그러나 문인화가들 역시 붓을 능란하게 사용할 줄 알았고 먹의 표현에도 정통했다. 문인들의 일상은 독서와 저술 등 문필 작업이 대부분이었기 때문이다. 동아시아의 회화에서 중요시된 것은 화가의 기량보다 운치와 품격 등 계량화될 수 없는 정신성이었다. 따라서 화원의 그림에 비하여 문인들의 그림이 우월하다는 논리, 곧 "남종화南宗畵가 북종화北宗畵보다 우월하다"는 논리〔尙南貶北論·南北宗畵論〕는 이러한 배경에서 제기되었다고 할 수 있다. 여기에서 남종화는 문인들의 그림이며, 북종화는 화원들의 그림을 말한다. 남종화와 북종화의 구분은 화가의 출신 지역이나 화풍 등과 관련된 구분이 아니라, 화가의 출신 성분과 직업에 따른 것이었다.

북종화에 대한 남종화의 우월성은 명나라의 학자이자 관료로서 회화이론가로도 유명한 동기창董其昌(1555~1636) 등에 의해 주창되었는데, '남북종화론'은 이후 동아시아 회화사의 전개와 인식에 절대적인 영향을 끼쳤다. 작품의 성향이나 예술성이 아닌 출신 성분과 직업에 기초한 이와 같은 구분법은 오늘날의 상식으로는 이해하기 힘들지만, 전통시대는 철저한 신분제 사회였음을 염두에 두어야 한다.

〈송석원시사야연도〉 《옥계아집첩》玉溪雅集帖 중, 김홍도, 조선, 1791년 경, 종이에 수묵담채, 25.6×31.8cm, 아라재.

〈송석원시사야연도〉松石園詩社夜宴圖는 중인 천수경千壽慶(?~1818)이 인왕산 아래 마련한 거처 '송석원'에서 달밤에 시회를 갖는 여항문인들의 모습을 운치 있게 그린 수작이다.

19세기를 살다 간 허련은 직업화가인 화원, 여기餘技화가인 문인화가의 이분법적 구조와는 다른 존재 양식을 가진 직업적 화가였다. 기행으로 유명한 18세기의 화가 최북崔北(1712~1786)은 사대부 중심으로 형성된 문인화적 이념과 화풍이 중인·서얼층으로 확산되는 데 선구적 역할을 한, '조선 후기 최초의 문사형文士型 직업화가'로 평가된다. 최북이 사대부 예술의 정수인 시·서·화 겸비의 토대 위에서 문인 취향의 사의적寫意的 그림을 그렸다면, 1세기 뒤의 인물인

허련 역시 문인적 교양에 토대를 둔 작품을 제작하면서 문인화적 화풍을 지방화하는 데 중요한 역할을 하였다.

　　　화원과 문인화가로 나뉘는 중세의 이분법적인 서화 제작 구조에서 허련이 다른 방식의 화가로 활동할 수 있었던 요인은, 17세기 이래 지속적으로 이루어진 중인 계층의 성장과 밀접한 연관이 있다. 조선 중기 이래 중인 계층은 17세기 이후 신분이 고착되어 청요직淸要職으로 상승하는 돌파구가 봉쇄되자 신분 상승을 도모하였다. 이들의 신분 상승 운동은 기술직 중인과 서얼층, 경아전京衙前들에 의해 각기 다른 양상으로 전개되었다. 기술직 중인들이 연행사燕行使를 따라가 인삼 등을 주종으로 하는 사무역에 종사하여 부를 축적함으로써 경제적 성장을 도모한 반면, 서얼층은 영조의 탕평책에 편승하여 통청운동通淸運動을 벌였고, 규장각의 서리가 중심이 된 경아전들은 여항(閭巷=委巷)문학 운동을 전개하였다. 이들 중인·서얼층은 실무 직위를 이용하여 부를 축적하고 향락 풍조를 일으키기도 하였으며, 종래 왕실과 양반 사대부층이 주도했던 서화 수집에 열성적으로 나서 최북이나 허련과 같은 직업적 화가들의 활동 기반을 만드는 데 기여하였다.

제1장

출생

유배지에서 태어난 화가

허련은 전라남도 진도에서 태어났다. 우리나라에서 제주도, 거제도 다음으로 큰 섬인 진도는 온화한 해양성 기후의 살기 좋은 섬으로, 완만한 산세에 땅이 기름져 '옥주'沃州라는 옛 이름을 갖고 있다. 해마다 몇 차례 태풍과 맞닥뜨리지만 "큰 풍수해나 큰 가뭄을 겪지 않는 곳"이라는 주민들의 말에서 풍요로운 섬 진도에 대한 애향심이 엿보인다.

진도의 여자들은 강인한 생활력으로, 남자들은 그림 잘 그리고 소리 잘 하는 것으로 유명하다. 대부분의 섬에서는 농사가 잘 되지 않아 남자들이 뱃일을 할 수밖에 없지만, 진도는 농사만으로도 여유로운 생활이 가능했기에 남자들이 험한 뱃일을 하지 않고 예술적 취향을 발달시킨 것으로 보인다. 일생을 두고 풍류 어린 삶을 지향한 허련의 '한량 기질'이 진도라는 지역 특유의 풍토에서 기인한 것으로 보는 시각도 큰 무리는 아닐 듯싶다.

그러나 역사적으로 볼 때 진도는 늘 살기 좋은 곳만은 아니었다. 고려 말기에는 왜구의 잦은 침입에 시달리다 못한 주민들을 영암으로 이주시켜 빈 섬이 된 적도 있고, 조선 세종 때는 전국 최대 규모의 목장이 되기도 했다. 조선시대에는 주요 유배지 중 하나가 되어 노수신盧守愼, 김수항金壽恒, 박태보朴泰輔 등과 한말의 대학자 정만조鄭萬朝 등이 유배되면서 이른바 '유배지 문화'를 꽃피우기도 하였다. 전통시대 진도에 관한 여러 기록은, 진도가 지리적으로나 문화

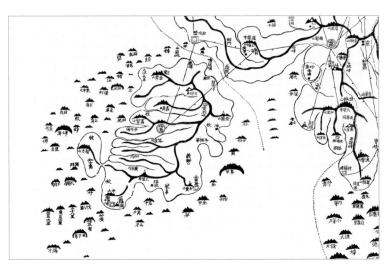

『대동여지도』(진도와 해남 부분) 김정호 편, 조선, 1861년

현재의 진도는 둥그스름한 형태지만, 김정호金正浩(?~1864)가 『대동여지도』大東輿地圖를 만들 당
시만 해도 형세의 요철凹凸이 심했다. 진도는 조선 후기 이후 간척 사업을 거쳐 현재의 형태를 갖추
게 되었다. 간척 사업의 성공은 진도에 풍요와 번영을 가져 온 중요한 계기가 되었다.

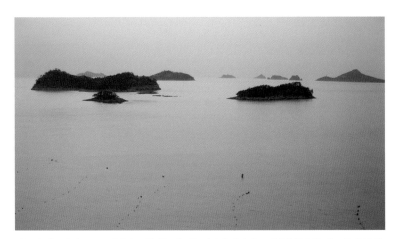

다도해 최고의 낙조落照 전망지로 꼽히는 진도군 지산면 세방낙조 전망대에서 본 진도 주변 풍경.
진도군은 60여 개에 달하는 유인도와 140여 개에 이르는 무인도를 합쳐 크고 작은 200여 개의 부속
도서로 이루어졌다.

적으로 소외된 궁벽한 섬이었음을 보여준다.

　　허련이 조선시대 주요 유배지 가운데 하나였던 진도에서 태어났다는 사실은 그의 삶에 지속적인 영향을 미쳤다. 궁벽한 섬에서 태어났기에 겪은 문화적 소외감은 허련이 중앙의 인정을 갈구하며 일생 동안 방랑에 가까운 주유를 지속한 원인이 되었다. 허련이 중앙으로부터의 인정에 얼마나 집착했는지는, 앞에서 언급한 바와 같이 그의 방랑에 가까운 주유 경로가 서울과 호남 지방의 왕복에 국한되었던 것만 보아도 알 수 있다. 그의 일생은 궁벽한 유배지 출신으로 가졌던 '사대부문화 지향적 가치관' 및 '문화적 소외 의식'과 그 극복이라는 두 가지 전제를 염두에 둬야 할 필요가 있다.

입도조 허대

허련의 본관인 양천陽川 허씨는 조선시대의 주요한 명문 가문 중 하나로 꼽힌다. 양천 허씨 가문이 배출한 주요 인물로는 성종 연간에 우의정에 오른 허종許琮·좌의정에 오른 허침許琛 형제, 대학자 미수 허목眉叟 許穆, 서화가 연객 허필煙客 許佖 등 쟁쟁하다. 그러나 선대의 화려한 명성과 달리 진도로 이주한 이후 양천 허씨의 가세는 급격히 몰락하여, 허련 대에는 거의 평민과 다름없는 처지가 되었다.

　　대개 섬으로 이주하는 데는 피치 못할 사연이 있는 경우가 많다. 처음 섬으로 들어온 이를 '입도조'入島祖라 하여 중시조로 모시

곧 하는데, 양천 허씨의 진도 입도조는 23세 허대許垈(1568~1662)이다. 허대는 선조의 첫번째 서자인 임해군臨海君 진珒(1574~1609)의 처조카였다. 임해군은 왕자들 중 서열이 첫번째였기 때문에 세자가 될 자격이 있었지만, 여러 가지 결격 사유 때문에 세자 자리를 광해군에게 빼앗겼다. 성질이 본래 난폭한 데다 왜군의 포로가 되었다가 풀려난 이후 포악함이 심해졌고, 그를 포로로 잡았던 가토 기요마사加藤清正의 조선 내정 탐사를 위한 술책에 휘말리기도 했다는 것이 결격 사유의 주된 내용이다. 이러한 이유 때문에 임해군은 세자로 책봉되지 못하였고, 광해군 즉위년인 1608년에 역모죄로 몰려 진도에 유배되었다. 임해군은 진도에 유배된 후 강화도 교동에 옮겨진 이듬해 사약을 받았다. 허대는 유배된 임해군을 찾아 진도로 내려갔다가, 임해군이 교동으로 이배될 때 함께 가지 않고 그대로 진도에 정착하였다. 역모에 몰려 죽임을 당한 인물의 처조카로서 유배지에 정착할 수밖에 없었던 양천 허씨 후손들의 생활은 녹록치 않았을 것이다.

용모와 성품

근대의 대학자 위당 정인보爲堂 鄭寅普(1892~1950)는 "허련의 체격은 보통이고 눈은 작은 편이었으나 수염이 있었다"고 했는데, 그의 아들 허형이 그린 〈허련 초상〉은 대략 이에 부합한다. 허련의 대인관계는 김정희를 위시한 명사들을 대할 때와 가족을 대할 때의 태도가 상극

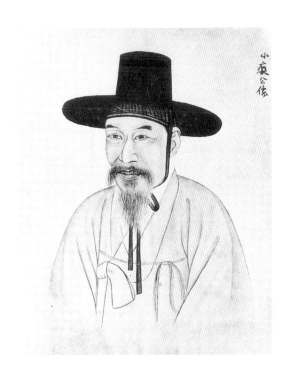

<〈허련 초상〉 허형, 조선, 19세기, 재질·
크기·소장처 미상
아들 허형이 그린 이 초상은 허련의
유일한 초상화로서 다소 마른 듯한
체구에 눈빛이 살아 있는 허련의 개
성이 잘 드러난다. 허형은 15세 이후
에야 본격적으로 그림을 그리게 되
었으므로, 허련의 나이 70세(1877)
이후의 모습으로 추정할 수 있다.>

에 가까울 만큼 이중적이었다. 명사들과의 교유에 최선을 다했던 허
련은 성실한 화가이자 문객으로 대를 이어서까지도 그들과 극진한
관계를 유지했지만, 이와 반대로 부인과 가족의 생활에는 무관심했
으며 권위적인 가장의 모습을 드러냈다.

　　　　허련은 심지어 자식들에게도 자신의 선호에 따라 뚜렷한 호
불호好不好를 보였다. 허련에서 시작된 이른바 '운림산방雲林山房의 화
맥畫脈'이 넷째 아들 형瀅(1862~1938)에게 순조롭게 이어진 것으로 알려
져 있지만, 원래 허련이 기대를 걸고 총애했던 아들은 큰아들 은溵
(1831~1865)이었다. 허련은 준수한 용모에 뛰어난 그림 재주를 가진 은
을 편애하여 그의 호를 북송대 선비화가로 유명한 미불米芾의 성을
따서 '미산'米山이라 지어 주었다. 허은은 제주도 유지 귤수 문백민橘

叟 文伯敏의 초상인 〈귤수소조〉橘叟小照를 그렸는데, 이 그림은 허형이
그린 〈허련 초상〉의 허련과 비슷한 용모를 가져 흥미롭다. 세상에서
는 허은을 '큰 미산'〔大米山〕, 허형을 '작은 미산'〔小米山〕이라 부르지만
허씨 집안에서는 허은을 '백미'伯米, 허형을 '계미'季米 또는 '수미'秀
米라 불렀다고 전한다.

허련은 편애하던 장남 은이 34세에 요절하자, 그림으로 자
신의 뒤를 이을 후계가 끊겼다는 생각에 낙담해 다른 아들들에게 기
대를 갖지 않았다. 특히 몸집이 작
고 재주도 없어 보이는 넷째 아들
형은 머슴처럼 부렸다. 그러나 형
이 15세가 되었을 무렵, 그림 재주
가 있음을 우연히 알게 되자 태도
를 돌변하여 좋은 옷을 입히고 허
드렛일도 그만두게 한 뒤 본격적
으로 그림 공부를 시켰다고 한다.
변변치 못한 자식으로 여겼을 때
는 팽개쳐 뒀다가 숨겨진 재능을
발견하고서야 애정을 보였던 아버

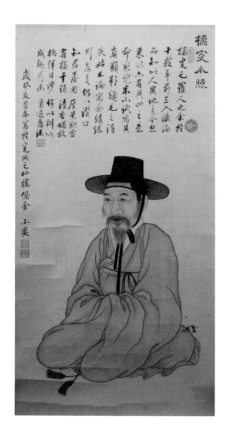

〈귤수소조〉橘叟小照 허은, 조선, 1863년 추정, 종이에
수묵담채, 67.5×35cm, 제주특별자치도 민속자연사박
물관.
허은이 32세 경에 그린 것으로 추정되는 제주도
유지 문백민의 초상인데, 얼굴의 형태와 윤곽 등
이 〈허련 초상〉과 흡사하여 흥미롭다.

지, 어쩌면 이 모습이 허련의 진면목일지도 모른다. 허련은 자신이 존경하고 따를 만한 인물에게는 지극한 정성을 보였지만, 평범한 주변 사람에게는 엄격했다. 당시 그의 명성은 벽촌까지 알려졌기에 그림을 배우고자 했던 사람들이 있었을 것이고, 실제로 진도 등지에서 그림을 가르치기도 하였다. 그러나 허련이 남긴 숱한 기록 중에서 자신에게 그림을 배우고자 한 인물들에 대한 내용을 쉽게 찾을 수 없다는 사실만으로도, 주변에 까다로웠던 허련의 성품을 확인할 수 있다. 이러한 경향은 그의 분열적인 내면을 의미하는 것이 아니라, 앞에서 언급한 것처럼 궁벽한 유배지 출신이 가진 '사대부문화 지향적 가치관'과 '문화적 소외 의식'에 기인하는 것으로 보는 것이 적절하지 않을까 싶다. 고관대작과의 교유와 그들로부터 받은 높은 평가는 자랑스러운 것이었지만, 한미한 출신 배경에 대한 일종의 콤플렉스 때문에 주변에 대한 반응이 엄격해진 것이 아닌지 모르겠다.

　　일생을 두고 풍류를 즐기며 살았던 면모만 본다면, 허련은 마치 현실을 모르고 살아간 듯하다. 그러나 그는 뛰어난 정치적 감각을 가진 인물이었다. 그렇지 않았다면 당시의 난마亂麻와도 같은 정국에서 숱한 인물 사이를 오가며 교유할 수 없었을 것이다. 『소치실록』小癡實錄의 말미에 허련은 "지난날 그토록 영화를 누렸지만 끝내 벼슬하지 못한 것이 한스럽지 않았느냐"는 객의 질문에 이렇게 응수했다.

객이 말하였다. "지난날 그대가 그처럼 영화스러운 사람들과 만나

도움도 많았으며, 대인大人들이 애호하며 이끌어주었는데도, 끝내 벼슬하지 못하였으니 실로 한스러운 일입니다."

내가 말하였다. "그렇지 않습니다. 그대가 하나는 알고 둘은 모릅니다.(…)그 당시에 명성이 꽤 자자하여 눈을 부릅뜨고 노려보는 사람이 이미 많았습니다. 만일 내가 오모(烏帽: 烏紗帽의 준말. 관복을 입을 때 쓰는 모자)를 쓰고 몸에 하나의 직함이라도 지녔다면 이것은 몸이 완전히 조계朝界에 드러난 사람이 되는 것입니다. 세상이 바뀐 뒤에 탄핵으로 유죄 판결을 받지 않고 나의 목숨을 보전할 수 있겠습니까? 그 당시에 모모라고 하던 자가 누구입니까? 처음의 벼락출세가 어떠했으며 그 종말의 재앙과 실태가 어떠했습니까?"

이름의 변화 과정

사실 허련의 이름은 '유'維로 더욱 잘 알려져 있다. 그의 이름이 유로 알려진 것은 근대 민족 지사이자 서화가인 오세창吳世昌(1864~1953)의 『근역서화징』槿域書畵徵(啓明俱樂部, 1928)에 기록된 내용 때문이다. 『근역서화징』은 오세창이 삼국 시대의 솔거부터 일제 강점기에 활동한 화가들에 이르기까지 서화가 1,117명의 인적 사항과 활동, 능했던 분야에 대한 기록을 집성한 책으로서, 한국서화사의 기본서를 넘어 '보전'寶典으로까지 불린다. 출간된 이래 『근역서화징』은 한국서화사 연구에 지대한 영향을 주었고, 특히 한국회화사 연구에 있어서 이 책이

갖는 중요성과 권위는 재론의 여지가 없다.

오세창은 허련의 이름을 "(유維에서)뒤에 련으로 이름을 바꾸었다"〔後改名鍊〕고 『근역서화징』에 기록하였다. 유는 남종화의 비조로 유명한 당나라의 시인이자 화가인 왕유王維의 이름에서 따온 것으로 알려져 있는데, 1928년 경성(京城: 서울)의 양천허씨대동수보종약소 陽川許氏大同修譜宗約所에서 펴낸 『양천허씨세보』陽川許氏世譜 등에 의거하면 그의 항렬은 '만'萬이고 그 항렬이 모두 '금' 金자가 들어간 '전'錢, '질'鑕 등의 이름으로 되어 있다. 곧 그의 초명은 '연만'鍊萬이었다. 호는 이름과 연결이 될 수 있도록 짓는 것이 기본이기 때문에, 그의 초명인 연만은 그의 자인 정일精一과 "정련精鍊하다"는 의미가 되어 자연스럽게 연결된다.

진도의 양천 허씨 가문에서 그의 이름을 왕유를 따라 지었다면 남종화가로 성장할 수 있도록 교육을 했거나 가계의 내력에 남종화와 연관된 '흔적'이라도 있어야 하지만 허련의 기록에서 그러한 내용은 찾아볼 수 없다. 그의 이름이 유가 된 것은 김정희에게 지도를 받은 이후, 곧 32세 이후로 봐야 할 것이다.

그렇다면 오세창의 "뒤에 련으로 이름을 바꾸었다"는 기록의 의미를 다시 검토해볼 필요가 있다. 오세창은 서화에 관하여 당대 최고의 안목과 지식을 가지고 있었고, 오세창의 생애는 허련의 생애와 30여 년이나 겹치기 때문에 허련의 활동이나 작품 세계 등에 정통하지 않을 수 없었기 때문이다.

이러한 의문에 대한 답이 될 수 있는 자료가 2008년 7월 국

립광주박물관에서 개최된 허련 탄생 200주년 특별전인《남종화의 거장 소치 허련 200년》을 준비하던 중 소치연구회의 조사에 의해 밝혀졌다. 허련의 1850년 작인 순천대학교박물관 소장 8폭 병풍에 찍힌 "옛 이름이 유였다"〔舊名維〕는 도장을 발견한 것이다. 이 사실로 미루어보면 아마도 허련은 초명 '연만'을 사용하다가 김정희에게 지도받은 후 일정 기간 '유'라는 이름을 썼고, 대략 1850년을 전후한 시기 이후에 '련'으로 바꾼 것이 아닐까 싶다. 허련이 '유'라는 이름을 사용한 시기는 그리 길지 않았을 것으로 여겨진다. 자신의 이름을 "허유"라고 서명한 작품도 많지 않고 낙관도 찾아보기 힘들며 그 작품들도 대개 그의 나이 40대 초반 이전의 경우가 대부분이기 때문이다.

따라서 『근역서화징』의 "뒤에 련으로 이름을 바꾸었다"는 내용은 허련 이름의 변천 과정에서 뒷부분만을 기록한 때문으로 여겨진다. 허련은 대개 서울에서 활동하던 40대 초반 이전에는 이름을 '유'로 쓰다가 반쯤 낙향하다시피 하여 고향인 호남 지방을 여행하는 빈도가 잦아지는 1850년 이후에는 '련'을 사용한 듯싶다. 김정희가 지어준 것으로 여겨지는 '유'라는 이름을 시골에서 사용하는 것이 별다른 의미가 없다고 여겼는지 모르겠다. 고향에 와서는 자신의 근본을 분명히 하고 싶었는지도 모를 일이다.

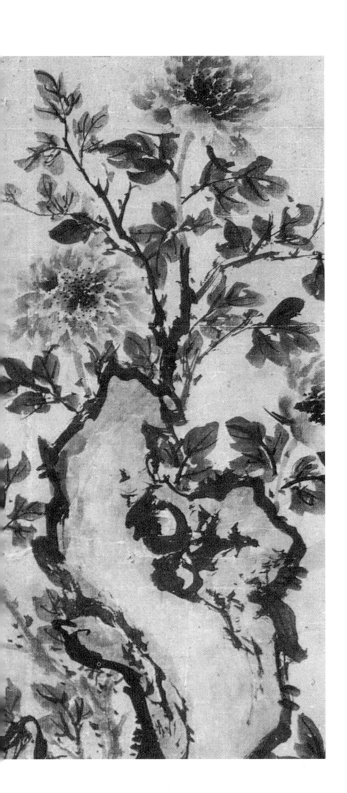

입신

화가의 길에 들어서다

대선사 초의

허련의 일생에서 28세 이전의 상황은 아직 알 수 없다. 다만 그의 자서전 격인 『소치실록』에 어릴 적부터 그림 그리기를 좋아했다고 술회한 바 있다. 어느 날 자신이 그린 그림을 숙부에게 보여드리자 숙부는 "내 조카가 반드시 그림으로 일가를 이루겠구나.(…)근세에 나온 『오륜행실도』五倫行實圖는 다 당조當朝의 선수(善手: 솜씨가 좋은 사람)가 그린 것이니 구해서 보라"고 하였다. 이에 허련은 『오륜행실도』를 사방으로 구한 끝에 여름 석 달에 걸쳐 4권[紐]을 모사하여 그렸다고 했다. 『오륜행실도』는 1797년(정조 21)에 간행되었다가 1859년(철종 16)에 중간된 조선 후기 판화의 대표적인 작품이다. 인물과 나무 표현, 준법 등에서 조선 후기의 대화가 김홍도金弘道(1745~?)의 화풍이 감지된다. 이 『오륜행실도』가 허련에게 있어 최초의 그림 교과서가 된 셈이다.

여기에서 허련의 집안사람 중에 그나마 그림을 아는 이는 숙부였지만, 그의 회화 인식 수준도 체계적 그림 공부를 열망하는 조카에게 고작 판화책을 추천할 정도에 불과한 지식이었음이 드러난다. 따라서 허련의 이름이 오늘날 알려진 바와 같이 남종화의 시조라 불리는 왕유에서 따온 것이 아님을 여기서도 알 수 있다. 회화에 대한 주변의 인식 수준이 이처럼 빈약한 가운데 허련에게 그림에 대한 인식과 기초적인 화법을 가르친 인물이 대선사大禪師 초의草衣(1786~1866)이다.

초의는 다도茶道로 유명하지만 불교는 물론 유학, 도교 등 여러 교학敎學에도 능통한 조선 말기의 대선사이다. 초의는 55세

〈루백포호〉婁伯捕虎 고려(왼쪽), 〈정부청풍〉貞婦淸風 송(오른쪽) 『오륜행실도』, 이병모李秉模 등 편, 조선, 1797년(정조 21).

『오륜행실도』五倫行實圖는 한 화면에 2~3장면을 배치한 『삼강행실도』三綱行實圖(1431: 세종 13)와 달리 부감법과 긴장감이 강한 사선 구도를 사용하였고 각선刻線의 흐름도 유려해졌다. 김홍도 화풍의 영향을 엿볼 수 있다.

(1840) 때에 헌종으로부터 대각등계보제존자초의대선사大覺登階普濟尊者草衣大禪師라는 사호를 받았다. 왕사王師제도가 없어진 조선 중기 이후 사호를 받은 스님은 초의가 유일하다. 초의와 김정희가 같은 나이로 일생의 지음知音이 되어 42년간이나 교유를 나눈 사실은 잘 알려져 있다.

　　『소치실록』에는 초의에게서 그림을 지도받았다는 내용은 없고 초의의 인격과 가르침에 감화되었다는 등의 내용만 서술되어

〈초의선사상〉 작자 미상, 조선, 19세기, 종이에 채색, 95×54.5cm, 디아모레 뮤지움.

초의선사의 원만한 인품이 잘 표현된 작품이다. 일부에서 이 초상을 허련의 그림으로 보기도 하지만 아직 단정하기 어렵다.

草衣大禪師眞影

余曾出祖蓮潭与帥游
波諭居廬宕帥躭沙石說
寫亦再逸院悼衆帥之聖
卓海金於法漉亭兄庵於余
而終不迷可廠也帥深於佛理
与我論禪厥之二敏帥長老之
予吟稱門辭其之說余点专夵
帥長於詩文益委於華休諸公
壹挾士大夫游紫霞秋史諸云
六善馬近世之惠逸通也
耆居頭翰之光明精盞朧八
十四其高立善候筆以帥之
鄧来余吉帥之遵孷淸毘
不可浮此形何亦不可浮以

齊困賛曰
帥来既室其专而室寂室
专室將承婆同一幅卽青孤
渡起於今之世纍遇為夂

唱神千微路天笁长是其乾揚
乙搁之水月楞风帥石不死親諠始從

乙丑七月廿五日器耕道人薰賞

허련의 묘는 운림산방에서 첨찰산을 넘어선 동쪽 바닷가, 행정구역으로는 진도군 고군면 원포리에 있다. 허련 묘의 좌향은 초의선사가 주석했던 해남 두륜산 대흥사가 바라보이는 방향 쪽이다.

있지만, 초의가 글씨에도 높은 경지에 이르렀고 불화도 잘 그렸다는 것으로 볼 때 초의에게서 기본적인 서화법을 배웠을 것임은 미루어 짐작할 수 있다. 허련은 초의 문하에서 3년여 간 꾸준히 시학詩學, 불경, 그림과 글씨 등을 연마했다. 그리하여 훗날 명사와 고관, 문인들과 교유하면서 그들과 견주어도 뒤떨어지지 않는 교양과 학식의 기본을 갖추게 되었다. 초의는 궁벽한 유배지 출신 허련에게 있어 그림은 물론 세계관을 정립시켜준 최초의 스승이었다. 허련이 윤두서尹斗緖(1668~1715)의 《공재화첩》恭齋畵帖을 빌릴 수 있던 것도 초의의 보증 없이는 어려웠을 것이고, 일생의 스승 김정희를 만나는 것 역시 불가능했다. 초의는 허련의 최초의 스승이자, 그가 출세하는 데 가장 중요한 계기를 마련해준 은인이라고 할 수 있다. 허련의 묘는 진도

의 동쪽 곧 대흥사가 멀리 바라보는 방향으로 자리잡고 있는데, 허련의 후손들은 이를 초의에 대한 고마움의 표현으로 여기고 있다.

윤종민과 공재화첩

대흥사에 머물며 초의에게 많은 가르침을 받았던 허련은 1835년, 28세에 해남 연동의 녹우당綠雨堂으로 가서 윤두서의 후손 윤종민尹鍾敏에게서 《공재화첩》을 빌렸다. 녹우당은 가사문학의 대가 윤선도尹善道의 고택이고 《공재화첩》은 공재 윤두서恭齋 尹斗緖의 화첩이다. 윤선도의 증손 윤두서는 겸재 정선謙齋 鄭敾, 현재 심사정玄齋 沈師正과 함께 조선 후기의 이른바 '삼재'三齋 중 한 명으로 불렸던 명화가이다. 여러 방면의 그림에 두루 능했던 윤두서는 조선 중기와 후기 회화의 경향을 잇는 가교와 같은 존재로 평가된다.

　　《공재화첩》을 본 허련은 "수일간 침식을 잊을 정도"로 감탄을 금하지 못하였고, "나는 비로소 그림 그리는 데에 법이 있음을 알게 되었다"고 토로하였다. 견문이 좁을 수밖에 없었던 허련이 조선을 대표하는 화가 중 하나로 꼽히는 윤두서의 그림을 본 후 일종의 개안開眼을 한 것이다. 윤종민의 후의 덕분에 대흥사로 《공재화첩》을 빌려온 허련은 몇 달에 걸쳐 이를 모사하였다. 윤두서의 그림은 초의에게서 기본적 화법을 배운 허련에게 지도서가 된 셈이다. 허련이 윤종민에게 받은 도움은 《공재화첩》을 빌린 것에 그치지 않는다.

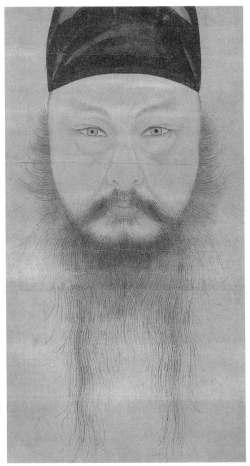

〈자화상〉 윤두서, 조선, 18세기 초, 종이에 담채, 38.5×20.5cm, 해남 윤씨 종가.

화면 가득한 얼굴이 정면을 응시하는 파격적 구도, 극도의 사실성, 내면세계의 반영 등 자화상의 미덕을 두루 보여주는 탁월한 작품이다. 윤두서의 대표작으로 꼽힌다. 국보 제240호.

〈목기 깎기〉 [旋車圖] 《윤씨가보》 중, 윤두서, 조선, 18세기 초, 모시에 수묵, 32.4×20.2cm, 해남 윤씨 종가.

윤두서는 경학經學은 물론 천문·지리·수학·병법·금석·음악·기예·패관소설·천연두 등에도 관심을 가진 박학한 인물이었다. 교유 관계도 당색과 신분을 초월한 면을 보였다. 회화세계에 있어서도 산수화·인물화·말그림 등 여러 분야의 그림을 그렸으며 청나라를 통해 들어온 신문물인 선차旋車를 그리는 등 다양한 관심사를 반영하는 그림도 여럿 남겼다.

『소치실록』에 석표石瓢 진사공進士公으로 나오는 윤종민은 허련에게 《공재화첩》을 빌려준 것은 물론, 이후에도 『고씨화보』顧氏畵譜 등 허련의 회화 제작에 도움이 될 자료를 빌려주며 지원을 아끼지 않았다. 즉, 화가로서의 초년기뿐 아니라 중년기 이후에도 허련에게 음으로 양으로 후원을 지속했다. 허련은 윤종민의 고마움을 잊을 수 없어 연동을 지날 적마다 들러 인사했고, 노년기에도 윤종민과 함께 시를 짓거나 숙식을 함께 하는 등 돈독한 관계를 유지하였다. 허련은 자신의 은인으로 다산 정약용茶山 丁若鏞의 큰아들인 유산 정학연酉山 丁學淵과 윤종민을 꼽았다. 아마도 허련에게 있어 김정희와 초의는 스승이자 아버지와도 같은 존재였기에, 이 둘을 제외한 은인으로 두 사람을 꼽았던 듯싶다.

꿈같은 인연의 시작

허련은 속된 말로 인복人福이 좋은 정도를 넘어 과분했다. 당대 최고의 학자이자 서화가인 김정희와 최고의 학승인 대선사 초의를 스승으로 모셨고, 조정의 고위 관료를 지낸 권돈인權敦仁, 무인이지만 학식이 깊어 유장儒將으로 불렸던 신헌(申櫶: 申觀浩로 개명하였기 때문에 이후 신관호) 등과 교유를 하고 윤두서의 후손 윤종민, 정약용의 아들 정학연·정학유 등 명사들과 교유하였다. 위로는 헌종을 모시고 어연御硯에 먹을 갈아 그림을 그렸고 말년에는 흥선대원군을 만나 극찬을 들

었으며 당대 최고의 세도가인 안동 김씨 문중의 좌장 김흥근金興根, 난초를 잘 그려 화가로도 유명한 민영익閔泳翊의 집에서 오래 유숙하기도 하였다.

이처럼 허련은 당대의 명사들과 지속적으로 교분을 쌓았다. 길게는 일생을 두고 교유하였고 짧게는 한두 번에 그치기도 했지만, 허련에게 보여준 그들의 응대와 후의는 소홀하지 않았다. 이러한 대접은 궁벽한 지방 출신 화가였음에도 대내大內에서 임금을 여러 차례 모시고 그림을 그렸다는 전무후무한 사실과 김정희의 절찬에 기인하였다. 명사들은 허련과의 교유를 통해 서화를 향유하였고, 허련은 이를 통해 명성을 높일 수 있었으며 고관대작과의 계속된 교분은 그의 활동 반경을 더욱 확장시켰다.

허련은 명사들과의 교유에 있어 집착에 가까운 정성을 보였다. 이는 앞에서 언급한 문화적 소외 의식과 신분상승에의 갈망 때문이었다. 궁벽한 유배지 진도에서 30세를 넘긴 허련에게, 상경 이후 김정희를 중심으로 한 최고의 상층문화와 접한 경험은 엄청난 문화적 충격이었다. 이와 같은 상층문화를 향유하는 삶은 허련에게 일생의 지향점 중 하나가 되었던 것으로 여겨진다. 중앙 문화에의 지향은 그가 노경에 들어서도 서울만을 줄곧 왕복한 것에서 잘 드러난다. 정서적 만족을 지속하기 위해서는 특히 중앙의 명사들과의 교유가 불가결했기 때문이다.

조선 말기 남종화의 의미

허련은 화가로서의 삶을 시작해 일생을 마칠 때까지 오로지 남종화로 일관한 작가로 알려져 있다. 그가 일생을 두고 천착한 남종화는 허련이라는 일개 작가뿐 아니라 조선 말기의 중요한 회화 경향이기에 그 의미와 배경을 먼저 개관해볼 필요가 있다. 조선 말기라는 시대, 곧 김정희를 중심으로 한 조선 말기 회화의 변화와 그 의의에 대한 개관이 짧게나마 필요하기 때문이다.

조선시대의 역사와 문화를 구분하는 방식은 여러 가지이지만, 문학사의 경우 임진왜란과 병자호란을 중심으로 전기와 후기의 2분기로 나누는 것이 일반적이다. 회화사에서는 문학사의 경우와 같이 임진왜란과 병자호란을 기준으로 초기와 중기로 구분하고 영·정조시대 그 이후를 후기로 구분하는 3분기법이나, 후기와 말기로 구분하는 4분기법으로 나눈다. 즉 영·정조시대 이후 회화의 변화에 주목하여 이 시기 이후를 후기로 상정하여 초기·중기·후기의 세 시기로 나누거나, 추사 김정희 이후의 변화상을 말기로 추가하여 초기·중기·후기·말기의 네 시기로 구분하는

것이다. 말기는 김정희를 중심으로 한 회화의 변화상을 의미하는 이른바 '완당 바람'에 따른 구분이라 할 수 있다. 어떤 입장을 취하든 회화사에서 영·성조 연간의 변화가 중요한 변화의 기점이라는 데에는 이론의 여지가 없다.

조선 후기 회화의 변화상에서 가장 중요한 내용은 남종화의 본격적 유행과 진경산수의 대두라 할 수 있다. 남종화는 남종문인화라는 용어로 사용되기도 하였고, 대체로 문인화와 거의 같은 의미로 사용되고 있다. 문인화는 문인이 일종의 취미(餘技)로 자신들의 학식이나 이상 등을 조형적으로 표현한 것으로 이해할 수 있으며, 남종화도 이 범주에서 크게 벗어나지 않기 때문이다. 우리에게 있어 남종화법은 양식적 측면에서 북송의 미불米芾, 원사대가元四大家 및 명대 오파吳派와 그 영향을 받은 청나라의 화풍을 한국적으로 소화한 화풍을 지칭하는 것이 일반적이다. 미불의 화풍, 곧 미법산수米法山水는 안개가 자욱하고 습윤한 풍경을 '발묵'(潑墨: 먹에 물을 많이 섞어 윤곽선 없이 그리는 화법)과 '미점'(米點: 붓을 옆으로 뉘어서 횡으로 점을 찍듯

표현한 준법皴法)을 사용해 그린 산수로 요약된다. 원사대가는 몽골 치하의 원나라 말기에 활동한 산수화가인 오진吳鎭, 황공망黃公望, 예찬倪瓚, 왕몽王蒙을 지칭한다. 이들은 각기 개성 있는 산수 화풍을 구현하여 문인 산수화의 이상적 모델이 되었고, 명나라의 심주沈周를 비롯한 오파吳派 산수화가에 큰 영향을 주었다.

특히 먹을 최소화하여 간결하고 문기文氣 있게 표현한 예찬과 황공망의 화풍은 '예황법'倪黃法이라 하여 특히 김정희 이후 조선 말기의 그림에 지대한 영향을 주었다. 오파는 명나라 중기 강소성 소주蘇州를 중심으로 활동했던 화파인데, 이 화파의 시조로 불리는 심주沈周의 고향이 오현吳縣이기에 오파라는 이름이 붙었다. 전문적인 직업화가들의 절파浙派화풍은 먹의 농담濃淡 대조가 강하고 거친 필선을 보이는 데에 비하여, 오파는 문인화가다운 안정되고 간결한 필치를 구사하였다. 남종화법은 영조 연간을 통해 전면적으로 확산되었고 최북崔北과 같은 시정市井의 직업적 화가들도 남종화를 기반으로 한 그림을 제작하였다.

〈야좌도〉 심주, 중국, 명, 1492년, 종이에 수묵담채, 84.8×21.8cm, 대북 고궁박물원.
오파 화가들은 자신들이 사는 저택이나 정원, 주변의 문화유적과 산수, 벗의 저택 등을 화폭에 담았다. 이상화된 산수가 아닌 경험산수라 할 수 있는 이러한 그림들은 문인으로서 자부심을 표출한 것이다. 심주沈周(1427~1509)의 〈야좌도〉夜坐圖는 밤에 홀로 깨어 있는 자신을 그린 것으로 상단의 글은 그때 떠오른 생각과 자기를 성찰한 내용이다.

허련의 산수화

김정희는 실제 모습을 모방하는 형사形似에 그치지 않고 가슴 속의 이상과 의지를 반영하는 사의적寫意的 회화를 그릴 것을 강조하여 조선 말기의 회화에 지대한 영향을 끼쳤다. 김정희가 강조한 내용은 '성근 나무 숲 아래의 띠로 엮은 고적한 정자'〔疏林茅亭〕와 강물을 사이에 둔 평담平淡한 먼 산을 묘사하는 식의 은일隱逸한 장면으로 표현되는 경우가 많았다. 특히 근경의 언

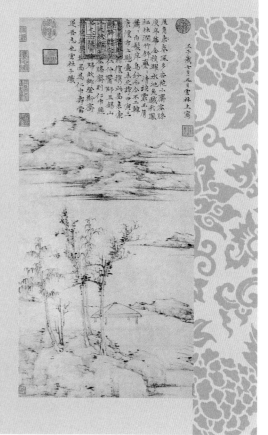

〈용슬재도〉 예찬, 중국, 원, 1372년, 종이에 수묵, 74.7×35.5cm, 대북 고궁박물원.

지극히 평범한 풍경을 옅은 먹으로 조심스럽게 표현한 이 그림은 오염된 세계로부터 벗어나고픈 작가의 심정을 형상화한 것이다. 현존하는 예찬의 작품 가운데 가장 걸작으로 꼽는다.

〈방예운림죽수계정도〉 허련, 조선, 19세기, 종이에 담채, 21.2× 26.3cm, 서울대학교박물관. 『개자원화전』 등 예찬의 작품 이 수록된 중국의 화보를 방倣 한 작품이다.

덕에 종류가 다른 몇 그루의 고목을 배치하고 그 옆에 인적이 없는 정자, 중경에 강물 또는 호수, 원경에 먼 산을 배치하는 방식으로 된 예찬倪瓚 (1301~1374)의 〈용슬재도〉容膝齋圖는 김정희와 이른바 김정희파는 물론 조선 말기 산수화 전반에 큰 영향을 주었다. 이러한 소림모정류의 그림은 그리기 쉬워 많이 제작되었으나 김정희와 같이 학식과 이론이 겸비되지 못한 경우에는 그저 모양만 흉내 내는 방식으로 타성적인 제작이 이루어 졌다. 허련은 김정희의 영향을 직접적으로 반영하는 소림모정도 계열 그림을 많이 남겼다. 〈방예운림죽수계정도〉倣倪雲林竹樹溪亭圖는 화면의 형태 가 다를 뿐 〈용슬재도〉와의 영향 관계가 확연하다.

　동아시아에서 산수화는 단지 산수를 그린 그림을 넘어, 인간이 자연 에 대해 생각한 자연관과 우주관을 조형적으로 표현한 것이었다. 따라서 산수화는 인물화나 풍속화, 새와 짐승을 그리는 영모화翎毛畵 등에 비해

그 중요성 면에서 비교할 만한 대상이 없다. 허련의 작품 세계에 있어서도 산수화는 모란 그림과 함께 가장 중요한 비중을 차지한다. 모란 그림은 당시 사회에서 요구했던 '부귀'라는 세속적 덕목에 부응하여 제작한 것이었으나, 산수화는 스승 김정희의 가르침을 받은 이후 평생 몰두한 남종화법의 실체라는 점을 전제하고 보아야 한다.

허련의 산수화는 〈방예운림죽수계정도〉와 같은 소림모정도류의 작품이 주류를 이루며, 화폭의 형태와 화면에 배치된 내용에 따라 다소의 차이가 있지만 대체로 황공망과 예찬의 구도와 필법을 위주로 하였고, 끝이 다 닳아 무뎌진 몽당붓을 거칠고 힘차게 사용하였다. 특히 푸르스름한 개성적인 담채를 화면 곳곳에 사용하여 다른 작가들의 그림과 차별화된 개성적 면모를 보인다.

화가가 수요자의 지위나 제작 당시의 상황에 따라 화풍이나 표현을 달리하는 경향은 전통시대의 화가들에게서 종종 볼 수 있다. 그러나 허련의 작품에서는 그 편차가 유독 크다. 허련의 작품 중 수작과 범작凡作 간의 간극이 넓다는 사실, 곧 작품 수준의 편차가 큰 현상은 그가 수요자의

〈대폭산수〉 허련, 조선, 19세기, 『부내박창훈박사서화골동애잔품매립목록』府內朴昌薰博士書畵骨董愛殘品賣立目錄, 1941년.

일제 강점기의 대수장가 박창훈朴昌薰은 자신이 소장하고 있던 서화를 처분하고자 1941년 11월 경성미술구락부京城美術俱樂部에서 경매회를 개최하였다. 이때 출품된 '대폭산수'大幅山水 4점은 호방하고 활달한 허련 산수화의 특징이 잘 나타난다. 오래된 흑백사진이기 때문에 선명하지 않지만 진지한 공력을 들여 제작한 작품임을 알 수 있다. 제작 연대나 크기, 재질 등을 알 수 없지만 대폭산수라는 제목으로 미루어보면 일정 수준 이상의 크기였을 것으로 짐작되며, 이 작품들을 제작할 당시 허련에게는 전력을 다해야 할 이유가 있었을 것으로 보인다.

〈태령십청원도〉 허련, 조선, 19세기, 종이에 담채, 23.9×29.1cm, 개인.

경기도 연천에 있는 조선 중기의 대학자 미수 허목眉叟 許穆의 고택인 태령십청원台嶺十靑園을 그린 작품이다. 허련의 그림 가운데 많지 않은 실경산수라는 점에서 의미가 크다. 양천 허씨 선조의 고택이기 때문인지 필치가 조심스럽다.

지위와 장소 등 상황에 적절히 대응하여 작품을 제작했음을 의미한다. 아울러 화가로서의 허련의 명성이 그만큼 널리 알려졌기 때문에 수요가 많았다는 점, 당시 급증한 회화 수요에 부응해야 했던 허련의 대응을 미루어 볼 수 있다.

추사

당대 최고의 인물을 스승으로 모시다

김정희의 본관은 경주慶州, 자는 원춘元春, 호는 추사秋史·완당阮堂 등 알려진 호만 100여 개에 이른다. 그의 가문은 증조부 한신漢藎이 영조의 첫째 부마(駙馬: 月城尉)였고 조부와 10촌 형제간인 정순왕후貞純王后 김씨가 영조의 계비繼妃가 되어 내외로 중첩된 종척宗戚 가문이다. 김정희는 이조판서 노경魯敬과 기계杞溪 유씨兪氏 사이의 장남으로, 월성위의 향저鄕邸인 충남 예산 용궁에서 태어나 백부伯父인 노영魯英에게 출계出系하여 월성위의 봉사손이 되었다. 김정희가 문과에 급제하자 기뻐한 순조가 사약賜藥을 내리고 승지를 보내 월성위의 내외묘內外廟에 제사를 드릴 정도로, 그의 가문은 왕실의 지친이었다. 김정희의 총명기예함은 어려서부터 유명했는데, 그가 여섯 살에 쓴 〈입춘첩〉立春帖이 월성위궁 대문에 붙은 것을 북학파北學派의 대가인 초정 박제가楚亭 朴齊家가 보고 "이 아이는 앞으로 학문과 예술로 세상에 이름을 날릴 만하니 제가 가르쳐서 성취시키겠습니다"하고 아버지 노경에게 말했다는 일화는 유명하다.

김노경은 1809년(순조 9)에 동지겸사은사冬至兼謝恩使의 부사副使로 갈 적에 24세의 김정희를 자제군관으로 수행하게 하여, 아들이 국제적인 인물로 성장할 계기를 마련해주었다. 당대의 거유巨儒 옹방강翁方綱, 완원阮元 등은 아직 연소한 김정희의 천재성에 감탄하였고, 김정희 역시 경학·금석학·음운학·천문학·사학·불교학 등의 분야에서 당시 최고의 수준에 오른 청나라의 학문에 자극을 받고 귀국하였

추사 고택 조선, 1930년대 추정, 12.5×19cm, 후지쓰카 아키나오 기증, 과천시.
추사 고택의 옛 모습을 보여주는 이 사진을 촬영한 당시에는 추사의 후손이 살고 있었다 한다. 이때
만 해도 집이 매우 낡았음을 알 수 있다.

다. 당시 동아시아 세계의 중심이었던 중국 학계에 성공적으로 '데
뷔'한 것인데, 이후 지속적으로 이루어진 김정희와 중국 학인學人 간
의 교유는 조선 말기 한·중 문화 교류의 주된 내용이 되었다.

　　김정희는 까다로운 성품을 가진 것으로 알려졌지만 교유의
폭은 실로 방대하여 옹방강·완원 등 중국의 대학자, 김유근·윤정
현·신관호·권돈인 등의 사대부, 설파 상언·초의 등의 승려, 조희
룡·이상적·허련 등의 중인·여항문인에 이르기까지 국적과 신분,
계급과 연령을 초월해 교유를 나누고 학연을 가졌다. 그의 문하를
출입한 이가 많았다는 사실은 김정희의 도량과 포용력이 컸음을 의
미한다. 특히 허련처럼 궁벽한 지방의 한미한 인물을 집으로 불러
그림을 교육한 것은 대단히 파격적인 일이었다.

　　이른바 '추사파' 가운데 그림으로 김정희의 특별한 아낌을

〈계산포무도〉 전기, 조선, 1849년, 종이에 먹, 24.5×41.5cm, 국립중앙박물관.
독필(禿筆: 먹이 말라 갈라진 붓을 사용하여 "먹을 금처럼 아껴"〔惜墨如金〕 그린 〈계산포무도〉는
전기의 대표작으로 문인화의 정수를 보여주는 걸작이다.

받은 인물은 고람 전기古藍 田琦(1825~1854)와 허련이다. 전기와 허련은
김정희의 사의적 문인화의 경지를 잘 이해하고 구사하여 각각 "자못
원나라 사람〔元人〕의 풍치를 갖추었다", "압록강 동쪽에는 이만 한 그
림이 없다"는 등의 극찬을 받았다. 전기의 대표작으로 유명한 〈계산
포무도〉溪山苞茂圖는 예찬이 그린 〈용슬재도〉의 영향을 보여주는 작
품이다. 허련의 〈방예운림죽수계정도〉가 조심스러운 필치로 일관
한 것에 비해, 〈계산포무도〉는 전기의 자신감 넘치는 활달한 필력을
확인할 수 있다. 전기가 30세의 나이로 김정희보다 먼저 돌아간 데
에 비하여, 허련은 32세부터 김정희가 돌아갈 때까지 18여 년을 지성
으로 모셔, 김정희가 인간적인 고마움을 표시한 구절을 여러 곳에서
볼 수 있다. 전기가 스승보다 일찍 돌아가 김정희에게 안타까움을
안긴 제자라면, 허련은 생전에는 물론 김정희 사후에도 스승을 기리

는 작업을 계속했다. 김정희 문하에서 그림을 배운 이 가운데 전기를 공자 문하의 안회顔回로, 허련을 증삼曾參으로 비유할 수 있을 듯하다.

서화 수업

허련은 32세 때인 1839년(헌종 5) 봄 서울로 떠났다. 그해 봄 초의선사가 경기도 광주 두릉(斗陵: 杜陵, 현 경기도 남양주시 조안면 능내리 마재〔馬峴〕마을) 정학연의 집으로 가는 길에 윤두서의 그림을 모사한 허련의 그림을 가져가 김정희에게 보이자, 김정희가 그림 솜씨를 칭찬하며 빨리 서울로 올라오라고 권유했기 때문이다. 이 길이 허련의 첫 상경길이 되었다. 32세라는 늦은 나이에 넓은 세상으로 처음 나가게 된 것인데, 당시 허련은 대단히 흥분된 상태였을 것이다. 『소치실록』에는 당시 김정희가 처음 본 허련의 그림에 대한 감탄이 생생히 기록되어 있다.

허군의 화격畵格은 거듭 볼수록 묘하니, 이미 품격은 이루었으나 다만 견문이 아직 좁아 그 좋은 솜씨를 마음대로 구사하지 못하니 빨리 서울로 올라와서 안목을 넓히는 게 어떠하오?

아니, 이와 같이 뛰어난 인재와 어찌 손잡고 함께 오지 못하셨소. 만약 서울에 와서 (견문을 넓히며) 있게 하면 그 진보는 측량할 수 없을 것이오. 그림을 보내주어 마음 흐뭇하게 기쁘니 즉각 서울로 올라오

도록 하시오.

『완당집』에는 이 두 글을 축약한 듯한 내용이 있다.

허치許癡의 그림은 과시 기재奇才인데 왜 더불어 오지 않았소? 그 보고 들은 것이 낙서(駱西: 尹德熙의 한 법)에 지나지 않으니 만약 그로 하여금 서울로 와 노닐게 한다면 그 진보는 헤아릴 것이 없을 것이오.

허련이 《공재화첩》으로 공부했지만 윤두서의 아들 윤덕희의 그림에 영향을 많이 받았다는 것은 《공재화첩》이 반드시 윤두서의 것만이 아니라, 윤두서로 대표되는 윤두서 일가의 그림을 의미하는 것으로 여겨진다. 아울러 윤덕희의 그림은 윤두서의 영향 속에 이루어졌음을 유념할 필요가 있다. 장동 월성위궁에 도착한 허련은 바깥사랑채에 머물면서 매일 큰사랑채로 김정희를 찾아뵙고 그림을 배웠다. 어느 날 김정희는 허련에게 자신의 회화관과 허련의 지향점을 분명하게 제시하였다.

그림을 그리는 길(畵道)이라는 것은 참으로 어려운 것이라, 자네는 그림에 있어서 이미 화격을 체득했다고 생각하는가? 자네가 처음 배운 것은 공재 윤두서의 화첩인 줄 아네. 우리나라에서 옛 그림을 배우려면 곧 공재로부터 시작해야 할 것이네. 그러나 신운神韻의 경지는 결핍되었네. 겸재 정선, 현재 심사정이 모두 이름을 떨치고 있지만,

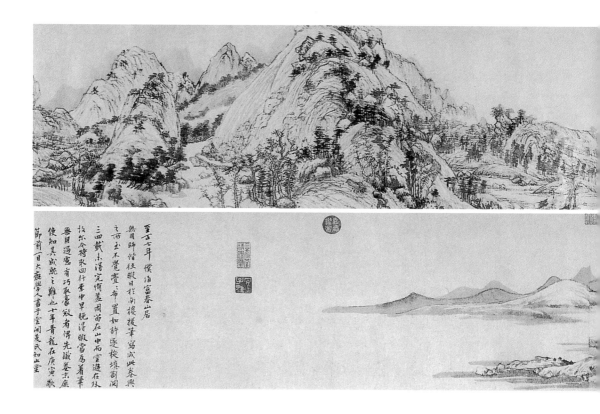

화첩에 전하는 것은 한갓 안목만 혼란하게 할 뿐이니 결코 들춰보지 않도록 하게. 자네는 화가의 삼매三昧에 있어서 천리 길에 겨우 세 걸음을 옮겨놓은 것과 같네.

 이 내용이야말로 김정희가 허련에게 주고자 한 가르침을 적확하게 요약한 것이 아닐 수 없다. 김정희는 윤두서의 그림을 인정하기는 했지만 신운의 경지에는 이르지 못했다고 깎아내렸다. 허련은 《공재화첩》을 모사해가며 자신의 그림이 "어느 경지에 도달해가고" 있는 것으로 여겼으나 김정희에게는 "정해진 틀에 의해 모사한 것에 불과한" 정도로밖에 평가되지 않았다. 또한 김정희는 정선과

〈부춘산거도〉(부분) 황공망, 중국, 원, 1347~1350년, 종이에 수묵, 33×636.9cm, 대북 고궁박물원.
중국 항주의 부춘강 주변 풍광을 섬세하고 격조 높은 붓질로 수년에 걸쳐 완성한 〈부춘산거도〉富春山居圖는 후대에 최고의 문인화로 손꼽히는 작품이다. 편안하면서도 자유로운 필선, 치밀하고도 명료한 구성은 황공망의 작품에 나타나는 특성으로서 이후 동아시아 회화의 전개에 큰 영향을 주었다.

심사정의 그림 역시 혹평하였다. 정선은 잘 알려진 바와 같이 진경산수로 유명한 데 비하여 심사정은 일생을 중국 지향적인 화풍으로 시종했던 인물이다. 정선의 진경산수는 김정희의 사의적寫意的 창작관에서 보면 평가절하될 소지가 다분하다는 점에서 수긍이 가는 일면이 있지만, 심사정의 그림 역시 참고할 가치가 없는 것으로 평가한 것은 의외가 아닐 수 없다. 아마도 김정희는 심사정의 그림에서 볼 수 있는 수준보다 훨씬 더 문인화의 본질에 가까이 가는 심오한 화

풍을 추구했기 때문으로 여겨진다. 그 이후의 어느 날 김정희는 다
시 허련에게 청나라의 서화가 왕잠王岑의 화첩을 하나 건네며 강조
하였다.

이것은 원인元人의 필법을 방仿한 것이니 이것을 익히면 점차 깨칠 일
이 있을 것이네. 한 본 한 본마다 열 번씩 본떠 그려보는 것이 좋을
것이네.

"원인의 필법"은 황공망黃公望·예찬倪瓚으로 대표되는 원말
사대가의 필법을 의미한다. 김정희는 황공망과 예찬의 그림에서 볼
수 있는 갈필渴筆의 소산疏散하고 간담簡淡한 경지를 이상으로 하였다.
특히 예찬식 산수화의 간결한 구도와 쓸쓸하고 서정적인 정취는 문
인화가들의 기호와 연결되어 애호되었는데, 기법 상 그리기 쉽다는
점도 선호의 한 요인이었을 것이다. 김정희가 추구했던 간일한 사의
적 문인화의 세계는 청나라 초기의 신문인화풍과 연결되었기 때문
에 청나라 초기의 화가 왕잠의 화첩을 권했을 것으로 보인다. 당대
예원藝苑의 종장宗匠 김정희의 선호에 따라 남종화, 특히 예황법은 조
선 말기의 화단에 절대적 영향을 끼쳤고, 그의 충실한 제자 허련은
이를 일생의 지향점으로 삼았다.

김정희의 제주 유배

1840년(헌종 6) 7월 대사헌 김홍근金弘根이 윤상도尹尙道의 옥옥獄을 재론하며 소疏를 올리자, 김정희는 벼슬을 빼앗긴 후 낙향하였다가 8월 20일 예산 향저에서 체포되어 의금부로 압송되었다. 윤상도의 옥은 부사과副司果 벼슬을 하던 윤상도가 1830년(순조 30) 호조판서 박종훈朴宗薰과 유수留守를 지낸 신위申緯, 어영대장御營大將 유상량柳相亮 등을 탐관오리로 탄핵하였는데, 이로써 군신을 이간시켰다 하여 순조에게 미움을 사서 추자도에 유배된 사건이다. 김정희와 아버지 노경은 윤상도 옥사의 배후 조종 혐의로 고금도에 유배되었으나, 3년 만에 순조의 배려로 귀양에서 풀려나 판의금부사判義禁府事로 복직되고 김정희도 병조참판兵曹參判·성균관대사성成均館大司成 등을 역임하였다.

그러나 1834년 순조의 뒤를 이어 헌종이 즉위하면서 순원왕후純元王后 안동 김씨가 수렴청정을 하게 되자, 힘을 얻게 된 안동 김씨가 반反 안동 김씨 세력인 우의정 조인영·형조참판 권돈인·병조참판 김정희 등을 공격하였다. 추상과도 같은 국문이 계속되고 김정희만 홀로 남아 죽음 직전까지 내몰렸으나, 우의정 조인영의 상소로 겨우 목숨을 구해 제주도로 귀양살이를 떠나게 되었다. 힘든 걸음이긴 했지만 아슬아슬하게 죽음에서 탈출한 것이다.

김정희가 예산 향저에서 체포되던 날, 마침 서울에서 내려간 허련은 그 광경을 목격하였다. 『소치실록』에서 허련은 그때의 심정을 이렇게 회고하였다.

그날은 바로 내가 서울에서 내려가 선생을 찾아가 뵌 날이었습니다. 그 당시의 두려웠던 처지를 어찌 말로 다 표현할 수 있었겠습니까? 일이 이렇게 되어 나는 길을 잃고 갈 곳이 없어졌습니다. 하릴없이 마곡사麻谷寺의 상원암을 찾아가 10여 일을 머무르다가 강경포江鏡浦를 따라 배를 타고 내려오니 바로 9월 그믐이었습니다.

허련이 충남 공주 마곡사 상원암에 10여 일 머무르다가 강경포를 따라 9월 그믐에 귀향한 것은 당시 받은 정신적 충격 때문으로 여겨진다. 이듬해인 1841년 2월에 허련은 대흥사를 경유하여 김정희가 유배된 제주도 대정(현 제주특별자치도 서귀포시 대정읍)으로 갔다. 대흥사에 들른 이유는 아마도 김정희의 유배지로 떠난다는 사실을 초의선사에게 전하기 위해서였을 것이다. 김정희가 대정에 위리안치圍籬安置를 명받은 것이 1840년 9월 2일이고, 완도에서 제주도 가는 배를 탄 것은 9월 27일이었다. 이 뱃길은 보통 7일에서 10일을 잡는 험한 여정이었다. 제주에 도착하여 다시 대정까지 가야했으니 김정희의 유배 여정은 대략 10월 중순이나 하순경에 마치게 되었을 것이다.

유배 뒤 처음 맞이한 혹독한 겨울을 외로이 견뎌내던 김정희에게 찾아온 제자 허련은 다른 누구보다도 반가운 존재였음은 물론이다. 허련의 첫번째 제주 방문 기간은 달[月]수로 다섯 달이 되었다. 제주도는 바닷길로 9백 리에 달하는 본토와 격리된 절해고도絶海孤島로서 중죄대벌重罪大罰이 아니면 유배되지 않는 곳이었다. 거룻배를 이용하여 제주에 가는 것은 대단히 위험한 일이어서 "제주에 유배시

키는 죄인을 실은 배가 표류하여 행방을 찾을 수 없다"는 전라도 관찰사나 제주목사의 보고가 적지 않았다.

"그대가 세 번 제주에 들어갈 때 바다의 파도 속으로 왕래하는 것이 어렵지 않더냐?"
내가 대답하여 말씀드리기를 "하늘과 맞닿은 큰 바다에 거룻배를 이용하여 왕래한다는 것은, 삶과 죽음의 갈림길에서 운명을 하늘에 맡겨버린 것입니다"라고 했습니다.

　나이 42세(1849: 헌종 15)에 대내에 들어간 허련이 헌종의 물음에 답한 내용이다. 실로 목숨을 건 여행길이 아닐 수 없었다. 김정희의 외롭고 고생스러운 귀양살이에 허련의 방문은 진실로 고마운 것이었다. 허련은 1841년(34세), 1843~1844년(36~37세), 그리고 1847년(40세, 기간은 미상) 세 차례에 걸쳐 대정의 김정희를 찾아갔다. 그것도 첫번째는 5개월, 두번째는 7개월, 이 두 차례만 더해도 1년이 넘는 기

추사 적거지
김정희는 유배 초기에 포도청의 부장인 송계순의 집에 머물다가 강도순의 집으로 이사하였다. 이 집은 제주도 4·3사태 때 불타 버린 것을 강도순 증손의 고증으로 다시 지은 것이다.

간 동안 김정희를 모셨다. 김정희의 제주도 유배는 햇수로 9년(1840~
1848)인데, 허련은 세 차례나 제주에 찾아와 도합 1년이 훌쩍 넘는 기
간 동안 김정희를 지척에서 모시며 고단한 유배 생활을 도왔다. 제
주도 대정의 김정희를 찾아 뵌 허련의 감격과 슬픔은 컸다. 허련은
42세에 창덕궁 낙선재樂善齋에서 헌종을 배알하며 당시의 정황을 이
렇게 전했다. 청년군주 헌종은 글씨를 잘 썼으며 특히 김정희의 글
씨를 좋아하였다.

저는 추사 선생이 위리안치圍籬安置되어 있는 곳으로 찾아가 유배 생
활을 하시는 선생께 절을 올렸습니다. 나도 모르게 가슴이 메어지고
눈물이 앞을 가렸습니다. 그때의 심정이 어떠했겠습니까.

　　　"금지옥엽金枝玉葉으로 태어나 고량진미膏粱珍味만 먹으며 승
승장구하던 귀인이 하루아침에 죄인으로 전락하여 절해고도로 유배
된다. 귀양이 언제 풀릴지는 기약이 없고 풍속, 기후, 음식 등 모든
것이 불편한데, 더욱 괴로운 것은 더불어 세사世事를 의논할 사람은
커녕 시골 학동들의 훈장 노릇이나 해야 한다는 사실"이었다. 이것
이 김정희가 겪어야 했을 제주 유배 생활의 대강이다. 이러한 정황
때문에 허련의 그림에 대한 김정희의 극찬이, 정실에 치우친 편애였
다는 지적도 일면 수긍이 간다.
　　　그러나 유념해야 할 것은 허련이 스승을 돕기 위해 세 번이
나 목숨을 걸었고, 힘든 유배 생활의 뒷바라지에 오랜 기간 정성을

보정헌保定軒 편액 헌종, 조선, 19세기, 54×153.5cm, 국립고궁박물관.
내영(內營: 조선시대 대궐 안에 있던 병영)에 걸었던 편액이다. '보정'保定이란 『시경』詩經 소아小雅 천보장天保章의 "하늘이 그대(곧 임금)를 인정함이 또한 매우 굳으시니"〔天保定爾 亦孔之固〕에서 따온 글귀이다. 좌측 하단에 헌종의 호 '원헌'元軒이라는 낙관이 보인다.

다했다는 점이다. 김정희의 문하에서 수학한 제자들은 일일이 나열하기 어려울 정도지만, 그들 가운데 여러 차례 목숨을 걸고 험난한 뱃길을 건너 제주까지 찾아가 오랫동안 시중을 든 제자는 허련 외에 없었다. 그렇기에 김정희에게 있어 허련이야말로 '마음의 제자'로 여겨졌을 것이다. 허련의 지극정성은 어떤 사례나 대가를 기대하지 않는 희생과 봉사에 다름 아니었다. 이러한 허련의 태도는 김정희가 살아있을 때는 물론, 사후에도 변함없이 이어졌다는 점에서 그 의미가 더욱 각별하다.

　　허련은 김정희의 유배지 대정에서 그림과 글씨를 연마했다. 스승의 고난이 제자의 예술적 성장에는 전화위복이 된 셈이다. 허련은 참으로 귀한 이 수련 기간을 헌종과의 대화에서 이렇게 술회하였다.

저는 추사 선생의 적소(謫所: 귀양지)에 계속 함께 있으면서 그림 그리

기, 시 읊기, 글씨 연습 등의 일로 나날을 보냈습니다.

김정희와 허련의 수업이 단순한 소일거리가 아닌 진지하고
도 치열한 학습의 시간이었음은, 김정희가 초의에게 보낸 다음의 글
에서도 확인된다. 솜씨가 부쩍 늘어가는 제자의 모습을 보는 김정희
의 기쁨과 보람이 느껴진다. 목숨을 걸고 험난한 바닷길을 건너온
허련은 실의에 빠졌던 김정희에게 단순한 위로의 수준을 넘어 새로
운 의욕을 불어넣었다.

허치許癡는 날마다 곁에 있어 고화古畵 명첩名帖을 많이 보기 때문에
그런 것인지 지난 겨울에 비하면 또 몇 격格이 자랐습니다. 스님으로
하여금 참증參證하지 못하게 된 것이 한입니다. 현재 오백 불의 진영
眞影이 실린 수십 책이 있으니 스님이 그것을 보면 반드시 크게 욕심
을 낼 것입니다. 허치와 더불어 나날이 마주앉아 펴보곤 하니 이 즐
거움을 어찌 다하겠습니까. 경탄하여 마지않습니다.

(…)날마다 허치에게 시달림을 받아 이 병든 눈과 이 병든 팔을 애써
견디어가며 만들어놓은 병屛과 첩帖이 상자에 차고 바구니에 넘칩니
다. 이는 다 나로 하여금 그 그림 빚을 이와 같이 대신 갚게 하는 것
이니, 도리어 한번 웃을 뿐입니다.

제주에서의 그림

1843년에 제작된《소치화품》小癡畵品은 36세의 허련이 제주도에 유배 중인 김정희에게 두번째 찾아가서 그림을 그린 후 찬문贊文을 받은 화첩으로, 그의 초년 작품 세계를 이해하는 데 중요한 위치를 차지한 다. 모두 9장의 그림으로 된《소치화품》가운데 제일 앞장과 두번째 장을 제외한 7장은 손가락에 먹을 묻혀 그린 지두화로서, 그가 30대 중반에 이미 지두화에도 뛰어난 경지에 올랐음을 알 수 있게 해준 다. 제일 앞장과 두번째 장의 산수화는 그가 추구하던 사의적寫意的 분위기의 산수화로서 명대 오파吳派적 느낌이 짙어, 이미 남종화에의 경도를 확인할 수 있다. 전반적 묘사가 원숙한 느낌보다 조심스러운 느낌이 강한 것은 존경하는 스승 김정희의 글을 받기 위해 긴장했던 까닭으로 보인다.

　　　7장의 지두화에는 한결같이 '소치'小癡라는 붉은 글씨의 네 모난 도장〔朱文方印〕과 '지두'指頭라는 흰색 글씨의 네모난 도장〔白文方 印〕이 찍혀 있어 지두로 그렸음을 분명히 밝혔다. 지두화 가운데 예 찬식倪瓚式의 산수화와 난초, 국화, 매화 등의 그림은 조선 후기 이후 의 회화에 큰 영향을 준『개자원화전』芥子園畵傳의 파급력을 확인할 수 있는 예이다. 1679년 청나라 초기의 문인이자 출판업자인 이어李漁가 초집初集을 펴낸『개자원화전』은 중국 전통시대의 목판 화보 사상 최 고의 판매량을 올렸고 이후 동아시아 회화사의 전개에 지대한 영향 을 끼쳤다.『개자원화전』은 회화 교본과 명화 복제집을 겸한 화보畵

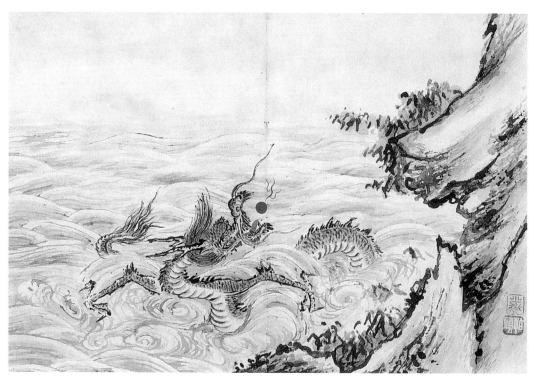

〈용〉(위) 《소치화품》 8엽, 허련, 조선, 1843년, 종이에 담채, 지두指頭, 23.3×33.6cm, 일본 개인.

〈격룡〉(아래) 윤두서, 조선, 18세기, 종이에 채색, 21.5 ×19.5cm, 해남 윤씨 종가.

윤두서의 〈격룡〉擊龍은 고사인물도류의 소재, 절벽, 크지도 작지도 않은 여동빈의 모습, 화면 중앙 뒤쪽에 실루엣으로 처리된 화보 풍의 산 등을 보아 절파화풍의 영향을 알 수 있다.

한편 허련의 〈용〉龍은 가로로 길어진 화면 탓인지 절벽의 높이가 강조되지 않았고 인물과 원산遠山 등이 생략되었지만, 윤두서 작품과의 연관성을 한눈에 알 수 있게 해준다. 가늘고 날카롭게 처리된 용의 묘사에서 지두화적 특성이 잘 드러난다.

譜로서 동아시아 화가들의 화법 지침서이자 명화의 전범典範으로 널리 활용되었던 화보 최고의 베스트셀러였다.

《소치화품》7엽 〈까치〉와 8엽 〈용〉은 허련이 《공재화첩》을 빌려가 그림 공부를 했음을 증명하듯 《공재화첩》의 영향이 확인된다. 파도치는 절벽 아래에서 여의주如意珠를 물려고 하는 용은, 오른쪽 절벽 위에 선인(仙人: 呂洞賓)이 없을 뿐 윤두서의 〈격룡〉擊龍과 소재 선택, 구도와 배치 및 표현 등에서 그 영향이 완연하다. 〈격룡〉은 이른바 '팔선'八仙의 하나인 여동빈이 "회수淮水에서 요사한 교룡蛟龍을 퇴치했다"는 고사를 그린 작품이다. 마지막 영주(瀛洲: 濟州)를 그린 9엽은 허련의 작품 가운데 많지 않은 실경이므로 주목할 필요가 있다. 멀리 화면 뒤쪽으로 한라산의 윤곽이 웅장하게 실루엣으로 표현되었고, 근경에는 제주의 관아와 성이 아늑히 자리 잡고 있다. 허련은 사의적 남종화에 경도되었기에, 제주를 그린 이 그림도 실경이기는 하지만 제주 관아의 특성을 알기는 어렵다. 이 그림과 함께 제주의 실경을 그린 그림으로 〈오백장군암〉五百將軍岩이 있다. 뒤쪽 멀리 한라산이 구름 속에 솟아 있는 가운데, 마치 바위들이 도열한 것 같은 경치를 그린 〈오백장군암〉은 한라산 정상 남서쪽 영실계곡에 우뚝우뚝 솟은 기암군奇巖群을 그린 것이다. 화면 뒤로 멀리 담묵으로 은은하게 표현된 한라산, 기생화산 '오름'의 독특한 풍경, 농묵으로 활달하게 묘사한 우뚝우뚝 선 오백장군암의 모습이 대비를 이룬다.

《소치화품》과 〈오백장군암〉을 보면 당시의 허련은 화가로서 완성되지 못한 느낌을 주기도 한다. 그러나 그의 회화 능력은 이

〈제주〉《소치화품》 9엽, 허련, 조선, 1843년, 종이에 담채, 23.3×33.6cm, 일본 개인.
제주의 관아와 성을 그린 그림 가운데 이처럼 회화적 완성도를 가진 작품은 드물다. 조심스럽고 단정
한 필치에서 30대 중반 본격적인 화가의 길에 접어든 허련의 회화 능력을 볼 수 있다.

미 높은 수준에 오른 상태였다. 허련이 그림을 그리고, 창강 김택영
滄江 金澤榮, 매천 황현梅泉 黃玹과 더불어 한말韓末 3대 시인으로 손꼽혔
던 무반武班 출신의 추금 강위秋琴 姜瑋(1820~1884)가 제題를 쓴 8폭의 산
수화에서 허련의 무르녹은 필력을 확인할 수 있다. 이는 강위가 김
정희의 제주 유배 마지막 3년간(1846~1848)을 모시며 수학할 적에 허
련과 합작한 작품이다. 이 작품들에서 허련은 거리낌 없는 소방疎放
한 붓질을 마음껏 사용하였다. 나이 차이도 많이 났고 신분에서도
위축되지 않는 강위와의 합작이었기에 이러한 표현이 가능했던 것

〈오백장군암〉 허련, 조선, 1841~1848년 경, 비단에 담채, 58.0×31.0cm, 간송미술관.
한라산 정상 남서쪽 산허리에 깎아지른 듯한 기암군奇巖群이 무더기로 서 있는 곳으로 석가여래가
설법하던 영산靈山과 흡사하다 하여 이곳의 석실을 영실이라 부른다. 허련은 마치 오백 장군이 늘어
선 것과 같은 모습으로 이곳의 바위를 그렸다.

巨靈何代辟靑山撑柱
東南天地間石將
森羅仙泊肅
半千神婆
名呈顏

五百將軍

〈산수도〉 8폭(부분) 허련·강위 합작, 조선, 1846~1848년 경, 재질·크기·소장처 미상.

강위의 가계는 조선 중엽부터 문관직과는 거리가 멀어져 강위 대에는 완전히 무반 신분이 되었다. 민노행閔魯行의 문하에서 공부하던 강위는 민노행 사후 제주 유배 중이던 김정희를 찾아가, 김정희의 제주 유배 기간 중 마지막 3년을 함께 지내며 지도를 받았다. 허련은 신분에서 위축되지 않고 나이도 12세 아래인 강위와의 합작 그림에서 특유의 소방疎放한 붓질을 마음껏 구사하였다.

74

으로 보인다. 김정희의 사망 이후 허련의 회화 세계가 소방해진 것으로 보기도 하지만, 이 작품들에서 볼 수 있듯 그의 회화 세계는 김정희의 제주 유배 시에 이미 완성된 것이었다. 강위와 허련이 합작한 산수화는 전통시대의 직업적 화가들이 수요자의 요구와 상황에 따라 묘사나 표현을 바꿀 수 있었음을 새삼 알 수 있게 해주는 작품이다.

완당선생해천일립상

허련의 특장이 산수와 모란에 있음은 잘 알려져 있다. 그러나 허련은 많지 않은 수효이지만 인물화도 남겼다. 현재 남아 있는 몇몇 작품들은 특유의 소방하고 거친 필력을 확인할 수 있는 작품들이다. 그러나 전신상과 반신상으로 된 김정희 초상 두 점은 김정희의 높은 인품과 학식을 그대로 담은 걸작으로 유명하다. 두 점의 초상화는 조선 말기 인물화에 있어서 최고의 경지에 이른 작품이라고 해도 과언이 아닐 정도로 발군의 기량과 작품성을 보여준다. 한마디로 허련이 남긴 김정희 초상 두 점은 그의 인물화 제작 능력을 대변해줌과 동시에, 작품 제작에 있어 작가의 마음가짐과 노력의 중요성을 보여주는 예이기에 주목할 만하다.

　　　　여러 기록을 통해 볼 때 김정희는 대단히 까다롭고 자기주장과 확신이 강한 인물이었다. "풍채가 뛰어나고 도량이 화평해서 사

람과 마주 말할 때면 화기애애하여 모두 그 기뻐함을 얻었다. 그러나 의리냐 이욕이냐 하는 데 이르러서는 그 논조가 우레나 창끝 같아서 감히 막을 자가 없었다." 후손 김승렬金承烈이 쓴 「완당 김정희선생 묘비문」의 한 구절은 이렇듯 신랄하다. 그러나 허련의 김정희 초상에는 넘치는 자신감이나 권위적 성격보다 원만한 인품과 인자한 표정이 드러난다. 허련이 그린 김정희의 초상이 유독 자애롭고 원만하게 표현된 것은, 그에게 있어 김정희가 오직 고마운 스승으로서만 기억되었기 때문인지도 모른다.

허련이 그린 김정희 초상은 모두 정확한 제작 연대를 알 수 없으나 전신상인 〈완당선생해천일립상〉阮堂先生海天一笠像은 〈동파입극상〉東坡笠屐像을 방倣한 것이므로 김정희가 제주도 대정에 유배되었을 때 그린 것으로 추정된다. 〈동파입극상〉은 송나라 원우元祐 연간年間(1086~1094)에 중국 최남단의 섬 해남도에서 유배 생활을 하던 소식이, 어느 날 갑자기 내린 폭우를 피하기 위하여 삿갓〔笠〕과 나막신〔屐〕을 빌려 신은 채 도포를 걷어 올리고 진흙탕을 피해 걸어가는 모습을 그린 것이다. 송나라 제일의 시인으로 꼽히는 동파 소식東坡 蘇軾은 아버지 순洵, 동생 철轍과 함께 당송팔대가唐宋八大家의 한 사람이다. 중국의 소설가이자 문명비평가로 유명한 임어당林語堂(1895~1976)

〈완당선생초상〉 허련, 조선, 19세기, 종이에 담채, 36.5×26.3cm, 개인.
김정희는 굴곡진 삶을 살았지만, 애제자 허련이 그린 이 초상화에서는 온화한 표정에 잔잔한 미소를 짓는 후덕한 모습으로 그려졌다. 〈완당선생초상〉은 이후 제작된 김정희 초상화의 모범이 되었다.

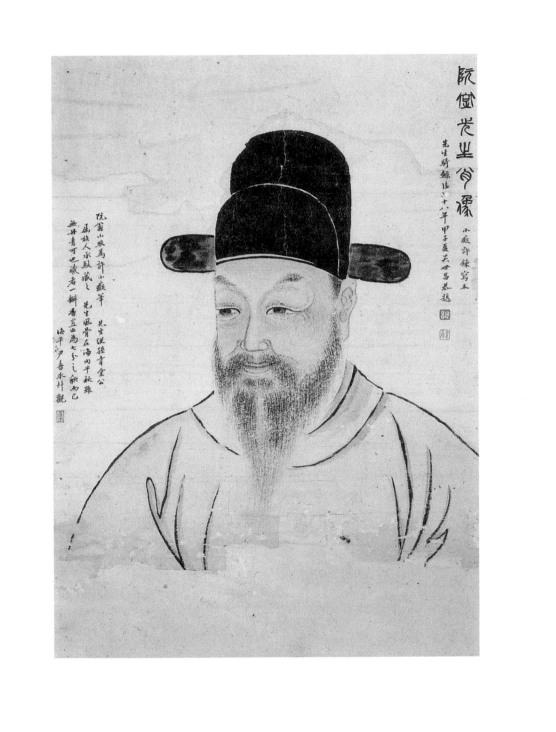

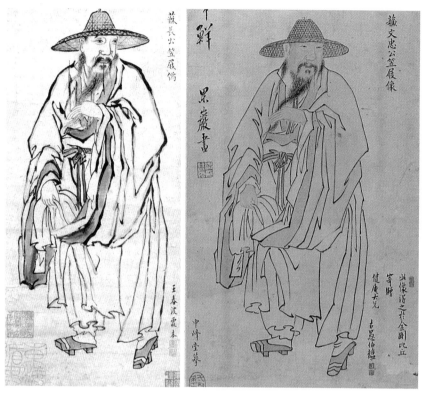

〈동파입극상〉(왼쪽) 허련, 조선, 19세기, 종이에 수묵, 44.1×32.0cm, 일본 개인.

〈소동파입극도〉(부분)(오른쪽) 중봉당, 조선, 19세기, 종이에 담채, 106.5×31.4cm, 국립중앙박물관.

허련의 〈동파입극상〉은 청나라 왕춘파본王春波本을 그대로 방倣한 작품이고, 중봉당의 〈소동파입극도〉는 수타사의 불화승 중봉당中峰堂 혜호가 임모하고 홍진유洪晉裕(1853~1884)가 글을 썼다. 〈소동파입극도〉는 소동파의 모습은 물론 제발문 또한 허련 그림에 있는 권돈인의 글씨와 유사하여 허련의 그림을 임모한 것으로 보인다. 조선 말기에 소동파상은 조희룡, 허련, 유숙 등 여러 화가들이 그렸다. 모두 소식을 숭상하는 '숭소열 崇蘇熱 또는 '학소 學蘇' 풍조를 보여주는 예이다.

〈완당선생해천일립상〉 허련, 조선, 19세기, 종이에 담채, 51.0×24.0cm, 디아모레 뮤지움.

제주도에 유배 중인 스승 김정희의 모습을 그린 작품이다. 험한 유배지에 와서 고생하던 스승 김정희를 대문호 동파 소식의 삶에 투영하여 그린 이 초상에서는 유배 생활의 고통을 읽어낼 수 없다. 아마도 유배 생활의 험난함은 의도적으로 배제한 듯싶다.

阮堂先生海天一笠像

許小痴筆

小琅嬛室尊

이 소식의 평전을 쓰며 붙인 "쾌활한 천재"라는 제명題名이야말로 동파 소식의 인간상을 잘 요약한 단어이다. 소식은 시, 그림, 서예, 정치는 물론 요가, 불교, 음주 등 여러 방면에 뛰어난 족적을 남긴 유미와 인간미가 넘치는 천재였다. 그러면서도 결코 자신의 사사로운 이익을 추구하고자 세속의 조류에 영합하지 않는 용기를 보였다. 소식의 「적벽부」赤壁賦는 후대 사람들로부터 '동아시아 최고의 문장'으로 꼽히는 불후의 명작으로 평가된다. 〈동파입극상〉은 때를 잘못 만나 시련을 겪는 위인의 고된 처지를 대변하는 그림의 대명사가 되었고, 소식을 흠모한 옹방강에 의해 청나라에서 유행하였으며, 그 영향을 받은 김정희 일파가 조선에서도 많이 제작하였다. 김정희는 제주에 있을 때 "(…)어찌하여 해천海天의 한 삿갓 쓴 사람이 원우元祐의 죄인과 같은고"〔(…)胡爲乎海天一笠 忽似元祐罪人〕라고 하여 소식과 자신의 처지를 비긴 적도 있었다.

허련의 〈완당선생해천일립상〉은 제주에 유배되어 고초를 겪는 김정희와 해남도 바닷가로 귀양 가서 고생하는 소식을 견주어 그린 것이다. 이는 단지 얼굴 형태만 다를 뿐 일련의 〈동파입극상〉과 궤를 같이 하고 있음을 알 수 있다. 〈동파입극상〉에서 소식이 왼손으로 수염을 어루만지고 오른손으로 배꼽 위 단전을 움켜 쥔 것은, 중국 도사道士의 연단(鍊丹: 몸의 기운을 단전에 모아 몸과 마음을 수련하는 일) 행위라고 한다. 소식이 고개를 왼쪽으로 틀고 있는 것과 옷깃을 넓게 만든 것은 왼쪽 목 뒤에 혹이 솟아오른 것을 감추기 위함인데, 옹방강 역시 왼쪽 목 뒤에 혹이 있었다고 한다.

소식을 숭상하는 '숭소열'崇蘇熱 또는 '학소'學蘇 풍조는 고려 시대 이래로 지속되었다. 그의 문학에 대한 존경은 꾸준히 이어졌고 시대와 당파를 초월하여 숭앙되었으며, 특히 그의 시화일률詩畵一律 사상은 조선의 문인화에 큰 영향을 주었다. 조선의 문사들도 소식이 「적벽부」를 지은 임술년 7월 기망(旣望: 음력 16일)이면 배를 띄워 시를 지었고, 그의 생일인 12월 19일에 이른바 '동파제'東坡祭 또는 '배파 회'拜坡會를 가지며 그를 기렸다. 배파회는 일제 강점기까지 이어졌으며 마지막 영수領袖는 무정 정만조茂亭 鄭萬朝(1859~1936)로 전한다. 정만조는 진도에 귀양 온 뒤 허백련의 스승이 되었다.

조선 후기 이래 제작된 소동파상은 모본模本인 '왕춘파본'王春波本을 그대로 모사하여 행색이나 자세 등이 일정하다. 소동파상이 같은 형태로 된 것은 동일한 본本을 이용했기 때문에 일어난 당연한 현상이다. 한편으로는 소동파가 거의 종교적인 숭앙을 받았기 때문에, 종교회화 등에서 이상화된 모습을 반복하는 것과 유사한 일종의 양식화 경향이 있지 않았을까 싶다.

신관호와 권돈인

《공재화첩》을 빌려주어 허련에게 일종의 개안開眼을 하게 도와준 은인이 윤종민이었음은 앞에서 보았다. 윤종민이 허련의 고향인 진도와 해남에서의 든든한 후원자가 되었다면, 조정의 고관으로서 허련

의 후원자 역할을 담당했던 이는 신관호(1810~1884)였다. 신관호는 김
정희의 제주 유배 시 전라우도수군절도사로서 허련의 뒤를 돌보아
주었다. 지방의 평범한 화가에 그칠 뻔했던 허련을 중앙의 큰 무대
로 끌어올려 이른바 '출세'할 기반을 마련해 준 신관호는, 허련 일생
초기의 가장 중요한 후원자라 할 수 있다.

　　신관호는 전라우도수군절도사의 직을 마치고 조정으로 돌
아오는 길에 허련을 대동하였고, 활을 잡는 방법조차 몰랐던 허련을
무과에 급제시켜 임금께 배알할 수 있도록 음양으로 도움을 주었다.
조선시대에 일개 평민의 신분으로는 궁궐 출입이나 입시入侍를 할 수
없었기에, 허련에게 관직을 만들어주기 위해 억지로 무과에 급제시
켰고 자신의 집에 기식寄食하게 하는 등 조력을 아끼지 않은 것이다.

　　신관호가 허련과 비슷한 연배의 관리로서 후원자가 되었다
면 권돈인權敦仁(1783~1859)은 이조판서·우의정·좌의정·영의정까지

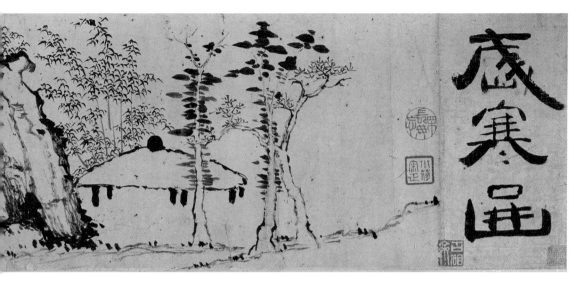

〈세한도〉 권돈인, 조선, 19세기, 종이에 수묵, 22.1×101.5cm, 국립중앙박물관.
권돈인은 김정희와 평생 변치 않는 우정을 간직하였고 정치적 수난도 함께 겪었다. 권돈인의 〈세한도〉 역시 김정
희 〈세한도〉의 필의를 따랐지만, 김정희의 엄격한 구성력이나 갈필의 절제미와는 다른 기름진 붓[潤筆]을 구사
하였다. 왼쪽에 김정희의 글씨가 보인다.

지낸 실력자였다는 점에서 그 인물의 비중이 다르다. 권돈인은 김정
희와 일생 동안 교유하였고 서화에 능했으며 글씨도 추사체를 썼다.
특히 그의 〈세한도〉歲寒圖는 청정하고 스산한 한림寒林과 고목枯木의
운치를 잘 살린 작품으로 김정희의 〈세한도〉와 비교되기도 한다. 신
관호와 함께 서울로 올라온 허련은 초동(椒洞: 현 서울시 중구 초동) 신관호
의 집에 머물다가 안현(安峴: 서울시 종로구 안국동)에 있는 권돈인의 집에
머물며 헌종의 명을 받아 그림을 그렸다. 1846년(헌종 12) 당시 39세였
던 허련은 그해 9월 권돈인이 번리(樊里: 서울시 노원구 번동) 산장으로 귀
향하자 사복시司僕寺 말을 타고 함께 내려가는 등 융숭한 대접을 받았
다. 권돈인이 번리에서 지은 시를 헌종이 가져오라 했는데, 그 시 가
운데에 끼어 있는 허련의 시를 본 헌종은 허련이 시를 지을 줄 안다

『시법입문』과 헌종의 인장(부분) 책 크기 17.9×12.1cm, 개인.

1849년 헌종에게서 하사받은 이후 허련의 후손이 소장하고 있는 『시법입문』은 허련의 예술에 대한 헌종의 애호를 단적으로 보여준다. 각 권 맨 첫장 하단에는 원형의 '원헌'元軒, 방형의 '좌화'坐畵라는 두 방의 낙관이 있다.(오른쪽)

는 것을 알게 되었고, 1849년 그에게 『시법입문』詩法入門(1函 4冊)을 하사하였다. 문사가 아닌 화가에게 『시법입문』과 같은 책을 하사한 것은 '미완의 문예군주' 헌종다운 면모를 보여준다. 헌종이 김정희 문하의 역관 이상적李尙迪(1804~1865)을 불러 시를 낭송하게 하자 이에 감격한 이상적이 자신의 시집을 『은송당집』恩誦堂集이라 명명한 것은 유명한 일화이다. 허련과 이상적이 헌종의 아낌을 얻은 것은 추사로 인한 한묵翰墨의 인연〔秋史墨緣〕에 의한 것이었음은 이론의 여지가 없다.

제4장

몽연

꿈같은 인연의 연속

외로운 청년군주 헌종

헌종의 치세기(1834~1849)는 흔히 세도정치시대로 불린다. 그렇기에 헌종은 자신의 의지대로 정사를 펼치지 못했다. 8세에 즉위하여 대왕대비의 수렴청정을 받았고 15세에 친정 체제에 들어갔지만, 병약한 데다 안동 김씨, 풍양 조씨 일파의 세도정치가 기승을 부린 탓에 제대로 된 통치를 한번도 해보지 못하고 23세의 젊은 나이로 세상을 떠났다. 청년군주 헌종은 그 포부나 운치에서 제왕의 품격이 있었으나, 너무 이른 나이에 왕이 되어 어지럽게 얽힌 정국을 운영하다 받은 스트레스로 병을 얻어 일찍 죽게 된 듯하다.

그러나 헌종은 개혁을 통해 혼란기를 극복하려고 노력했고 왕실의 전적을 보존하려 했으며 서화를 애호한 문예군주의 면모를 보였다. 19세 되던 해인 즉위 11년(1845)부터 국정 운영의 주체가 되려는 노력을 기울여, 그해 정월에는 국정에 소극적인 관리를 비난했으며 국정에 대한 자신의 책임을 강조하면서 전국의 폐단을 모아 대책을 세우라고 지시하였다. 9월 경연에서 선왕들의 업적을 엮은 『갱장록』羹墻錄을 교재로 하라는 명령을 내렸고, 13년 2월에는 『국조보감』國朝寶鑑의 증수를 위해 정조, 순조, 익종에 대한 『삼조보감』三朝寶鑑의 찬집을 명하였다. 한편 같은 해에 정조 사후 처음으로 규장각 초계문신제도를 운영하기도 하였고, 11년 무렵부터 자신의 친위병을 양성하고자 시도하였다. 초계문신제도는 당대의 인재들을 근신近臣으로 양성하고자 한 것이고, 친위병은 물리적 세력 기반, 곧 자신만

《보소당인병풍》조선, 19세기, 10폭 병풍, 국립고궁박물관.

헌종은 자신이 일상적으로 생활하던 사적 공간인 낙선재에 보소당을 마련하고, 이를 당호로 사용하였다. 보소당은 옹방강(1733~1818)의 호인 보소재寶蘇齋에서 유래했다. 『보소당인존』은 헌종의 인과 수집인을 모은 것으로 책, 첩, 병풍 등 다양한 형태가 전한다. 이 《보소당인병풍》에는 『보소당인존』의 인영印影 465방이 10폭의 병풍에 각각 나누어 찍혀 있다. 이는 조선 후기 인장 예술의 흐름을 보여주는 소중한 자료임은 물론, 당시 조선 왕실이 문예 활동에서 중요한 역할을 담당했음을 알 수 있게 해준다.

낙선재 인 조선, 19세기, 국립고궁박물관.

낙선재에 김정희, 옹방강 등이 쓴 현판을 걸고 시·서·화·금석문·인장 등을 수집하고 감상한 헌종은, 서화를 애호하는 문예군주의 면모를 보였다. 낙선재는 '선善을 즐겨 하는 집'이라는 의미이다.

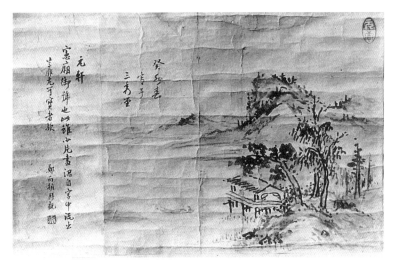

〈산수도〉 헌종, 조선, 1843년, 크기·재질·소장처 미상.
헌종이 그의 나이 16세 때인 1843년(헌종 9)에 그린 그림이지만 현재 그 소재를 알 수 없다. 남종문인
화풍이 반영된 격조 높은 작품이다. 왼쪽 글씨는 근대의 학자이자 서예가로 이름 높은 정병조鄭丙朝
(1863~1965)의 배관기拜觀記이다.

의 군사력을 갖고자 한 것이다. 헌종은 김조순 가문 중심의 세력에
대해서 비판적 입장을 취하는 등 여러 노력을 시도했으나 국정 운영
에 별다른 변화를 가져오지는 못했다. 당시의 현실은 외로운 청년
군주 한 사람의 노력으로 해결될 수 있는 것이 아니었기 때문이다.

　　　　헌종의 아버지 익종(翼宗: 孝明世子)은 열정적인 문예 취미를 보
여주었고, 헌종 역시 시문서화 등 문예에 깊은 관심과 조예를 가지고
있었음을 여러 기록에서 볼 수 있다. 특히 서화 취미는 주목할 만하
다. 헌종은 창덕궁 낙선재樂善齋 일곽을 중수하고 줄곧 여기에 기거하
였는데 낙선재 뒤편 승화루(承華樓: 小宙合樓) 서고에 많은 도서와 서화,
인장을 수집해두고 완상하였다. 특히 헌종이 애장한 인장 960방을
모아 편찬한 인보印譜 『보소당인존』寶蘇堂印存은 그의 골동 서화 취미
를 확인할 수 있게 해준다.

한편 헌종이 그린 〈산수도〉는 맑고 간담簡淡한 필치의 품격 높은 문인화적 정취를 보여준다. 헌종이 얼마나 김정희의 글씨를 좋아하였는지는 자신의 거처인 창덕궁 낙선재 좌우의 현판을 김정희의 글씨로 달아놓고 완상한 것과, 제주도에 유배 중인 김정희에게 글씨를 써서 보내라고 한 것에서도 알 수 있다. 헌종의 애호에 대해 김정희는 막내아우 상희에게 보낸 편지에서 이렇게 감격해했다.

죄는 극에 달하고 과실은 산처럼 쌓인 이 무례한 죄인이 어떻게 오늘날 이런 일을 만날 수 있단 말인가. 다만 감격의 눈물이 얼굴을 덮어 흐를 뿐이요. 말이나 글로 표현할 수 있는 것은 아니네. 더구나 나의 졸렬한 글씨를 특별히 생각하시어 종이까지 내려 보내셨으니, 임금의 은혜(龍光)에 대해 대해신산大海神山이 모두 진동을 하네.

용상 앞에서 그림을 그리다

허련의 일생에서 가장 빛나고 영광스러웠던 시기는 1849년(헌종 15), 그의 나이 41세였다. 이해에 허련은 다섯 달 동안 다섯 차례에 걸쳐 헌종을 배알拜謁하고 헌종이 손수 준 붓을 받아 어연御硯에 먹을 갈아 그림을 그리는 등 일개 화가로서는 상상할 수 없는 영예를 누렸다. 김정희의 부름을 받고 서울로 올라온 지 꼭 10년 만에 인생 최고의 정점에 오른 것이다.

일개 평민이었던 허련이 대내에 들어가 헌종을 배알하는 것은 불가능했기 때문에, 먼저 관직을 얻는 절차를 거쳐야 했다. 이 절차는 신관호가 맡아 여러 난제를 해결해주었다. 허련을 헌종에 알현시키려는 준비 작업은 1848년 8월부터 진행되었다. 허련은 8월 전주에서 고부감시古阜監試에 급제한 후 헌종이 부른다는 기별을 받고 집을 출발하여 9월 13일에 서울에 도착하였다. 초동 신관호의 집에 머물며 매일 헌종에게 그림을 진상하다가 10월 11일 훈련원의 초시에 급제한 후, 10월 28일 춘당대春塘臺 회시會試에서 여러 사람의 도움으로 무과에 가까스로 급제하였다. 삼엄한 활쏘기 시험장에서 화살을 당길 줄도 몰라 쩔쩔매다가 주변의 비웃음을 받는가하면, 화살의 이름을 지우다 발각되어 문초당하는 등 촌극을 거쳐 간신히 합격한 것이다. 그해 겨울에는 헌종에게서 하사받은 3백 금으로 동산천東山泉에 초가를 마련하여 오랜만에 안정된 생활을 하게 되었다. 32세에 처음 상경한 후 꼭 10년 만에 서울에 자신의 집을 장만한 것인데, 이후 주변의 권유로 지씨池氏 녀와 부실副室이 아닌 것으로 위장하고 혼례도 올렸다. 집을 장만하니 마음에 여유가 생기고 집안을 돌볼 사람도 필요하게 된 것으로 보이는데『소치실록』에 "부득이"不得已 혼인을 했다고 기록한 것을 보면 본인의 마음도 그리 편하지는 않았나 보다.

헌종의 배려로 무과에 급제하고 집을 장만한 허련은 1849년 정월 대보름에 창덕궁 낙선재로 처음 입시入恃하여 헌종 앞에서 임금만이 사용하는 벼루에 먹을 갈아 그림을 그렸다. 왕실에서 소장하고 있던 황공망의 산수화, 소동파 책첩冊帖 등에 대해 품평을 하기도 하고

제주와 진도의 물색物色과 김정희의 유배 생활, 초의 등에 대한 대담을
나누는 영광을 누렸다. 이때 헌종이 지두指頭로 중국 부채〔唐扇〕에 그림
을 그리라고 명하는 것을 보면, 그의 지두화는 당시에 이미 정평이 난
것으로 보인다. 허련은 당시를 이렇게 회상했다.

(…)상감께서는 기쁜 빛을 띠며 가까이 와 앉으라 하시고는, 좌우에
있는 사람을 시켜 벼룻집〔硯匣〕을 열어 먹을 갈라고 분부하시더군요.
그리고는 손수 양털로 된 붓 두 자루를 쥐고 붓 뚜껑을 빼어 보이며
'이것이 좋은가, 아니면 저것이 좋은가 마음대로 취하라'고 하시었
습니다.(…)또 평상平床을 가져다 놓으라고 하시오나, 운필하기에 불
편하다고 아뢰니 곧 서상을 거두라고 하시고는 당선唐扇 한 자루를
내어놓고 손가락 끝〔指頭〕으로 그리라고 분부하셨습니다. 나는 바로
매화를 손가락 끝으로 그리고 화제畵題를 썼습니다.

　　　허련은 1월 22일에 역시 창덕궁 낙선재로 다시 입시하여 산
수와 지두로 모란을 그린 후 화첩을 받아 신시(申時: 오후 4시경)에 객사
로 나와 다음날 화첩을 완성하였다. 1월 25일에 세번째 입시하여 화
첩을 진상한 후 헌종과 다시 고서화를 품평하였다. 5월 26일에 네번
째 입시하여 수라를 드는 헌종을 기다려 부채〔玉果扇〕 2개를 받아와
산수화를 그린 후, 5월 29일 마지막으로 중희당重熙堂에 다섯번째로
입시하여 부채를 진상하였다. 다섯번째 입시한 지 7일 후인 6월 5일
에 헌종이 승하하였으니 허련이 헌종의 마지막 시기를 지켜본 셈이다.

당시 임금의 주변 인물이 아니면서 임금이 수라를 드는 과정을 가까이에서 목격한 이도 드물었지만 그 과정을 구체적으로 기록한 내용은 더욱 찾아보기 어렵다. 그러나 허련은 그 과정을 목격한 후 치밀히 기록하였다.

낙선재에 들어가서 그전처럼 손끝을 맞잡고 서 있었습니다. 상감께서는 바야흐로 평상 위에 앉아 계셨습니다. 바로 북쪽 창 밑이었지요. 별대령別待令 몇 사람이 먼저 은그릇 셋을 놓은 소반을 올리니 이것이 법반法飯이라는 것이었습니다. 은그릇의 크기는 그 모양이 불기佛器 같았습니다. 위 뚜껑에 두 개의 갈고리가 있어서 합치면 갈고리로 잠기게 되어 있었습니다. 다음 은평반銀平盤을 올리는데, 이것은 나주의 예반例盤이더군요. 그릇은 역시 은이 아니고 놋쇠로 만들었으며 깨끗하였습니다. 반찬의 종류는 모두 기억할 수 없군요. 접시도 그리 성대하게 늘어놓지는 않았습니다. 법반은 아직도 상 앞에 있는데 은잔으로 따뜻한 반주를 올렸으며, 술의 빛은 맑은 황색이었는데 한 잔을 마신 뒤에 진지를 잡수셨습니다. 나는 그때 평상 앞 아주 가까이에 시립해 있었습니다.

한미한 지방 출신 서화가로서 다섯 달 동안(실제로는 넉 달이 조금 넘는 기간) 무려 다섯 차례에 걸쳐 궁궐에 출입하며 임금을 모신 것 자체가 상궤常軌를 벗어난 일이다. 여기에 임금이 수라를 드는 모습을 지근거리에서 보고 임금이 손수 준 붓을 받아 임금의 벼루

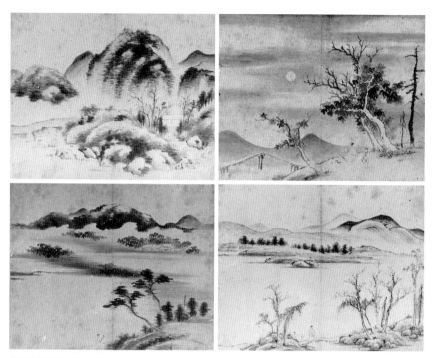

허련이 헌종에게 바친 그림들
허련의 그림은 대개 '성근 나무 숲 아래의 띠로 엮은 고적한 정자'〔疏林茅亭〕와 강물을 사이에 둔 평담한 먼 산을
그린 은일한 장면으로 표현되는 경우가 많다.

를 사용하여 그림을 그린 후 서화를 품평한 예는 조선시대를 통틀어
보아도 전무후무한 사실이다. 헌종이 서화를 좋아하고 또 문기 넘치
는 산수화를 남기기는 했어도, 일개 화가를 이렇게 가까이 한 것은
예외적인 일이 아닐 수 없다. 장수현감을 지낸 김영문金永文이 『몽연
록』「발문」에서 언급한 바와 같이 "진실로 평민의 최고 영광이며 고
금에 드문 일"이었다.

헌종이 말년에 서화를 가까이 한 것은 그의 성정에 기인한
점도 있겠으나, 자신의 포부를 펼칠 수 없었던 당시 정국과 보다 밀
접한 연관이 있을 것으로 여겨진다. 헌종은 할머니인 대왕대비 순원

왕후 안동 김씨의 수렴청정과 안동 김씨 세도의 그늘에서 벗어나고
자 외종조부인 조인영을 영의정으로 하고 그와 가까운 권돈인을 우
의정, 좌의정으로 등용하여 안동 김씨를 견제했다. 이들에게 영향을
받은 헌종은 김정희의 수제자 격인 신관호를 비롯한 많은 인물을 좌
우에 두었는데, 허련이 헌종을 모시게 된 것도 이러한 배경에서 파악
된다. 당시 활동한 화가들은 많았지만 그중에서도 허련에게 지대한
관심을 보인 이유는 헌종 역시 사의적인 남종화에 경도되어 있었고,
또한 김정희가 가장 아낀 제자가 허련이었기 때문이다. 허련이 헌종
에게 바친 그림들은 대개 소림모정도류와 엇비슷한 구도를 보이는
작품이거나 황공망, 예찬의 영향을 반영하는 필치의 그림들이다. 헌
종은 자신의 뜻대로 정사를 펴지 못하는 좌절감 속에 건강마저 급속
히 나빠지자 마음의 의지처를 그림에 둔 듯하다.

예림갑을록

1849년(헌종 15) 여름, 김정희의 문하를 출입하던 14명의 서가와 화가
들은 일곱 번의 모임을 갖고 각자 정성스레 글씨를 쓰고 그림을 그렸
다. 이때 완성된 작품들을 김정희에게 가지고 가서 품평을 받은 품
평집이 『예림갑을록』藝林甲乙錄이다. 1848년 12월 6일 김정희의 제주
유배가 풀려 이듬해 봄에 돌아오자, 제자들이 스승을 모시고 자신들
의 글씨와 그림을 보이는 자리를 마련한 것이다. 이해의 1월에서 5

『예림갑을록』 조선, 1849년, 27×33cm, 남농미술문화재단.
『예림갑을록』은 김정희의 제자 14명이 자신들의 작품을 김정희에게 가지고 가서 품평을 받은 내용을 모아 놓은 품평집이다. 그동안 『예림갑을록』의 제작 시기에 관한 여러 설이 있었지만 소치연구회의 조사에 의해 1849년(헌종 15: 己酉) 여름임이 확인되었다. 이 『예림갑을록』은 김정희의 품평을 유재소가 쓴 것으로 추정된다.

월에는 다섯 번이나 대내에 들어가 헌종에게 입시하고, 여름에는 김정희가 해배되어 서울로 돌아왔으니 1849년은 허련에게 여러 가지로 의미가 있는 해였다.

그동안 학계에 알려진 『예림갑을록』은 오세창이 편編한 『근역서화징』槿域書畵徵(1928)과 한국 근대 미학과 미술사학의 개조開祖인 고유섭高裕燮(1905~1944)이 편한 『조선화론집성』朝鮮畵論集成에 실려 있는 내용이었다. 오세창과 고유섭이 각각 본 자료를 옮겨놓은 것이기 때문에 내용상 다소의 차이가 있었고 이견이 있을 수 있었기 때문에, 당시의 모습을 가진 1차 자료의 발굴을 고대했다. 이러한 갈증은

〈추강만촉도〉秋江晚矚圖 8인수묵산수도 중, 허련, 조선,
1839년, 비단에 담채, 72.5×34.0cm.

지금까지 8인수묵산수도를 『예림갑을록』에 언급된
그림으로 보아왔으나, 크기와 전체적인 구도 등이
비슷하여 의문이 제기되고 있다. 아마도 어떤 시기
에 같은 장소에서 그렸던 그림에 조희룡이 제題를
써서 전해오던 것에 오세창이 『예림갑을록』의 내용
을 적어놓은 것으로 보인다. 따라서 그림 자체는 『예
림갑을록』에서 품평한 그림과 관계가 없다고 여겨
진다.

2003년 간행된 『소치연구』(소치연구회) 창간호에 『예림갑을록』이 소개되면서 풀리게 되었다. 비록 화가의 편만 나와 있는 것이 아쉽지만 김정희의 제자 가운데 한 명인 유재소劉在韶의 글씨로 추정되는 『예림갑을록』이 최초로 소개된 것이다.

　　이때 그렸다고 전하는 8인수묵산수도가 있으나 이 그림들이 『예림갑을록』에 언급된 그림인지에 대해서는 의문이 제기되고 있다. 같은 장소에서 그린 것도 아닌데 크기와 전체적인 구도, 기법이 비슷비슷하여 한 사람의 수법 같다는 점 등에서 의문이 제기된 것이다. 『예림갑을록』에는 각 그림에 대해 차원 높으면서도 실질적인 김정희의 평가가 실감나게 기술되어 있다. 이중 김정희가 허련의 그림에 품평한 내용은 다음과 같다.

〈추강만촉〉 秋江晩矚
또한 하나의 풍치가 있다. 필의가 메마르고 껄끄러움이 없어 기뻐할 만하다. (6월 24일)

〈만산묘옥〉 萬山玗屋
먼 산의 묘사는 불필요한 붓질을 벗어나지 못하였다. (6월 29일)

〈산교청망〉 山橋淸望
필의가 너무 방종하여 전연 꺼리는 바가 없다. 그러나 자못 팔 밑에 오랜 숙련이 있어서 주저하지 않는다. (7월 초9일)

〈일속산방도〉一粟山房圖 허련, 조선, 1853년, 23×32cm, 재질·소장처 미상.
황상은 정약용이 강진에서 얻은 첫번째 제자로서 특히 시학에 대성하여 김정희로부터 "지금 세상에 이런 작품이 없다"〔今世無此作〕는 극찬을 받았다. 일속산방은 정약용의 유배지 가운데 하나로서 강진군 대구면 천개산 백적동에 있었으며, 황상이 살던 곳이기도 하다.

정학연과 정학유

윤두서의 후손인 윤종민은《공재화첩》을 빌려줌으로써 화가의 꿈을 키우던 허련의 그림 공부에 결정적 전환점을 마련해주었고, 신관호와 권돈인은 허련이 이른바 '출세'할 수 있도록 고비 때마다 도움을 준 명사들이다. 허련은 이들에 대한 고마움을 『소치실록』곳곳에 언급했지만, 그가 인간적인 측면에서 가장 존경하고 고마워했던 은인은 다산 정약용의 장남인 유산 정학연酉山 丁學淵(1783~1859)이다. 정약용이 40세에서 57세에 이르는 18년간(1801~1818) 강진에서 유배 생활을 할 적에, 정학연은 강진에 자주 내려와 정약용의 유배 생활을 뒷

바라지하곤 하였다.

　　허련은 정약용의 유배지 가운데 하나인 일속산방一粟山房을 그의 나이 46세(1853)에 그렸다. 일속산방은 정약용이 강진에서 가르 친 애제자 치원 황상巵園 黃裳이 살던 곳이기도 하다. 황상은 진솔하고 순박한 성품의 소유자로서 비록 지체는 없으나 정약용이 자신의 시 세계를 뒤이을 후계〔嫡傳〕로 평가한 바 있다. 존경하는 대학자의 유배 지를 그린 때문인지 필치에 정성이 깃들어 있다.

　　허련은 『소치실록』에서 "초의암(艸衣庵: 초의가 머물던 대흥사 일지암 一枝庵)에 있을 때 유산공酉山公의 높은 이름을 자주 들었다"고 했다. 이는 초의가 정약용에게서 유서儒書를 받고 시부詩賦를 익히는 등 친 밀한 교유를 한 까닭에 정학연과도 세교世交가 있었기 때문이다. 그 후 "(…)우연히 노호(鷺湖: 서울 노량진 부근으로 추정)에 있는 일휴정日休亭에 서 추사공 형제가 모인 자리에서 만났을 때 두릉斗陵으로 찾아올 것을 권유받고(…)을묘년(1855, 48세) 봄에(…)두릉으로 찾아가자 깜짝 놀라 며 반가워하시는 모습이 간폐肝肺를 쏟아 나에게 주고 싶어 하는 듯하 였다.(…)그 혼후渾厚하고 인자한 성품은 더욱 사람을 감동시켰다"고 회고하였다. 두릉을 떠나온 후에도 허련은 당시 감역직監役職을 맡고 있던 정학연과 왕래한 편지를 모두 모아 귀중히 보관해두었다.

천보天寶시대 악공樂工의 한바탕 꿈만 남았는데,	天寶伶官一夢殘
몇 해나 어부 집에 벽파碧波가 차가웠던가.	幾年漁舍碧波寒
그대 가슴속의 연하상煙霞想은 알지 못하고,	不知胸裏煙霞想

다만 남주南州의 허모란許牧丹이라고만 부르네.　　只道南州許牧丹

약목(若木: 海神)이나 단구(丹邱: 신선이 사는 곳)보다　　若木丹邱腕法新

수법이 새로워라.

동녘 울에 국화 몇 송이는 맑기　　東籬數朶淡如人

주인과도 같네.

설사 화국畵菊으로 보더라도 국화와　　縱看畵菊殊非菊

다름이 없는 것은,

바로 이것이 소치 자필의 진품이로세.　　便是癡生自寫眞

　　『소치실록』에 기록된 정학연의 두 시 모두 허련의 그림을 절
찬했는데, 특히 앞쪽의 시는 허련이 그림만 잘 그린 것이 아니라 "가
슴속에 연하상煙霞想"을 갖고 있는 문사임을 강조하였다. 허련의 화
첩 끝에 쓴 다음의 글은 그를 더욱 감복시켰다.

마음속에 한 폭의 산수를 품어 준비하고, 신명神明 속에 항상 세상을
내려 보고 속계를 초월한 자품姿品이 있은 뒤에 붓을 대야 그림의 삼
매三昧에 들어갈 수 있다. 이 세계에 이른 것은 소치 한 사람이 있을
뿐이다.

변화하는 서울

1839년(헌종 5) 8월 경상북도 예천의 유생儒生 미산 박득령昧山 朴得寧(1808
~1886)은 과거를 보기 위해 고향 예천에서 꼬박 6일 걸려 서울 문 안
에 들어섰다. 박득령이 묵었던 회동(會洞: 현 중구 회현동) 여관의 주인은
"몹시 못 먹었는지 주린 기색이 완연했고", 그가 만난 선비 정 모 씨
와 이 진사는 가난을 넘어 기아에 허덕였다. 이 진사는 "3월부터 지
금까지 하루에 한 끼만 먹어왔다"고 하였고, 성균관에 들어가 보니
거처할 방이 흙과 모래로 뒤덮여 있고 뱀과 도마뱀이 침노하여 편안
히 잠을 잘 수 없었다. 그의 표현을 그대로 옮기면, "그 누추함은 정
말 어디다 비할 수도 없었다." 박득령은 기아선상에서 헤매는 사람
들의 모습과 투숙객의 노자路資까지 훔쳐가는 악독한 서울 인심에 혀
를 찼고, 시골에서 소문으로만 듣던 사학(邪學: 천주교) 교도의 목을 베
는 흉흉한 소식도 들었다. 과거 시험장은 답안을 몰래 훔쳐보는 짓
과 투석으로 난장판이었다. 과거를 보기 위해 청운의 꿈을 안고 상
경한 시골 유생의 눈앞에, 처참한 가난과 무너져가는 국가의 기강이
적나라하게 펼쳐진 것이다. 이는 예천의 함양 박씨 일가가 "1824년
부터 1950년 초까지 6대에 걸쳐 무려 117년간이나 하루도 빠짐없이
써온 일기"인 『저상일월』渚上日月에 기록된 내용이다. 이 소중한 일기
덕에 우리는 19세기 초반에서 20세기 중반까지의 민속·종교·물
가·화적火賊·역병疫病·소문 등 거대담론에 가려진 근대생활사의 생
생한 모습을 엿볼 수 있다.

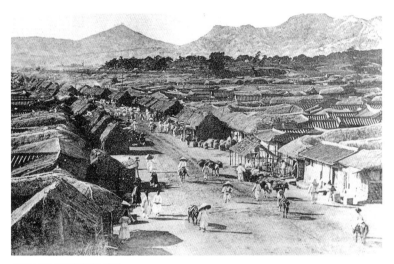

1890년대의 운종가(雲從街: 종로)
동대문에서 서대문 방향으로 찍은 사진이다. 도로 양편에 임시로 지은 상업용 가건물인, 초가로 엮은
가가假家들이 보인다.

　　한편 서울은 변화하고 있었다. 박득령은 변화하는 서울 거
리의 모습에 놀라, "8월 29일, 종루(鐘樓: 종각)로 나가서 서울 시가를
구경하였다. 바다가 육지로 변한 것처럼 달라지고 있었다"고 증언하
였다. 당시 서울의 인구는 하루가 다르게 늘었고 종로는 왕래하는
행인들로 빈틈이 없었으며 무허가 상점들이 난립하였다. 10만 명의
인구를 기준으로 설계했던 서울이었지만 당시의 인구는 이미 30만
을 넘었고, 사대문 밖까지 인가가 빽빽하게 늘어서는 등 도시화가 본
격적으로 진행되려 하고 있었다.

　　1839년 8월은 32세가 된 허련이 내종형을 따라 김정희의 집
으로 출발하던 때이기도 하다. 박득령은 급변하는 서울의 모습과 매
정한 인심에 놀라고 당황했지만, 허련은 이에 대한 어떠한 언급도 하
지 않았다. 초행길이라 모든 것이 낯선 탓으로 돌릴 수도 있지만 이
후에 이루어진 여러 차례의 상경에서도 마찬가지였다. 허련이 언급

하지 않은 것은 서울의 변화상만이 아니다. 당시 거의 일상화되었던 기근, 기아, 호열자(虎裂子: 콜레라) 등의 역병과 들끓던 화적·명화적明火賊들에 의한 피해와 참상을 그렇다고 해서 모르지는 않았을 것이다. 그러나 허련은 이러한 내용을 기록하기는커녕 관심도 두지 않았다. 허련은 김정희를 중심으로 한 문인사대부들과의 교유와 그들의 인정을 추구했을 뿐, 사회상의 변화 및 시대에 대한 증언이나 성찰은 그의 관심사가 아니었다.

　　허련은 뚜렷한 목적 없이 방랑에 가까운 주유를 하면서도 큰 곤란에 직면하지 않고 지방관이나 지방 유지들의 환영을 받으며 많은 작품을 남겼다. 이는 물론 그의 뛰어난 그림 솜씨에 김정희의 상찬賞讚, 헌종의 애호 등이 더해져 이름이 널리 알려진 덕분임은 재론의 여지가 없다. 그러나 좀 더 근본적인 배경은 서울의 도시적 번영과 회화 애호 풍습의 확산 때문이라고 할 수 있다. 선조 이래 확산되어 온 조선 후기의 회화 애호 풍조는 의관·역관 등의 기술직 중인과 하급 관리인 경아전京衙前, 이서배吏胥輩들에게까지 퍼졌고, 호남에서는 심지어 낮은 계급의 서리 집[小胥家]에서도 서울을 흉내 내어 서화를 방에 벌여놓는 지경이었다. 호남 지방에는 특히 지주 계급이 형성한 소비문화 덕에 서화에 대한 수요가 꾸준했는데, 이와 같이 서울과 지방, 그중에서도 특히 호남 지방에서 성행한 서화 시장과 서화 애호 풍조는 허련과 같은 '직업적' 화가가 존재할 수 있는 토양이 되었다.

서울의 서화 시장

조선의 경제는 17~18세기를 거치며 임진왜란과 병자호란으로 인한 충격에서 벗어나 점차 회복되기 시작하였다. 점차 상품경제가 발달하고 도시가 팽창되었으며, 특히 19세기 중반에는 서울의 광통교(廣通橋: 광교) 일대에 서책과 서화·골동 시장이 형성되었다. 예술품 시장의 성립은 예술품에 대한 광범위한 수요를 전제로 한다. 19세기 인문지리지인『동국여지비고』東國輿地備攷와 1844년 경의 작품인 한산거사漢山居士의 『한양가』漢陽歌는 19세기 광통교의 서화 시장 모습을 실감나게 보여준다. 사실 광통교의 서화 시장은 좀 더 과거로 소급된다. 18세기 예원藝院의 총수라 일컬어 졌던 표암 강세황豹菴 姜世晃의 손자 강이천姜彝天(?~1801)의 「한경사」漢京詞에서는 18세기 후반 종로를 중심으로 한 거리의 활기찬 모습과 광통교 서화 가게의 모습이 눈앞에 펼쳐지는 듯하다.

사방으로 통한 여러 갈래 길은 서소문과 접하여,
높다란 종각 아래로 사람들 구름처럼 많이 모여드네.

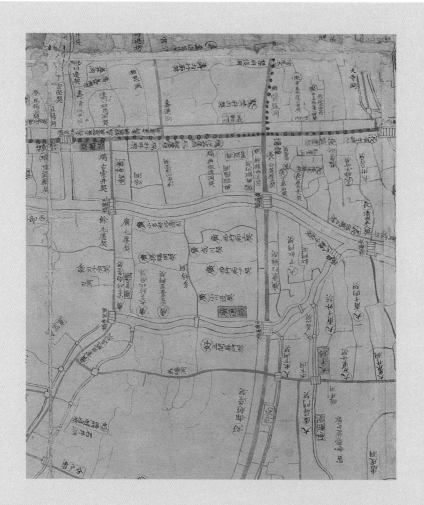

〈도성대지도〉(광통교 부분) 작자 미상, 조선, 1754~1760년 경 추정, 종이에 채색, 188×213cm, 서울역사박물관.
〈도성대지도〉는 서울 전도 가운데 가장 크고 정확하며 회화성이 뛰어난 지도로 손꼽힌다. 광통교
위쪽에 종루鐘樓 곧 종각鐘閣이 있고 종로 길 건너 의금부義禁府, 전옥서典獄署 등이 보인다. 18세
기 후반에서 19세기 중반에 이미 광통교를 중심으로 서책·골동 시장이 형성되어 있었다.

이층 누각에는 한낮에 발을 드리웠으니,

배오개 남쪽 주변은 한바탕 시끄럽다네.

한낮에 다리 기둥에 그림을 걸어 놓았으니,

여러 폭의 긴 바닥으로 장막 병풍을 만들 만하구나.

가장 많은 것은 근래 도화서의 고수들 작품이니,

많이들 속화를 탐닉하여 묘하기가 살아 있는 것 같다네.

　『한양가』·「한경사」 등을 통해 볼 때 당시 광통교에서 팔린 그림은 〈백자도〉百子圖, 〈곽분양행락도〉郭汾陽行樂圖, 〈요지연도〉瑤池宴圖, 〈삼고초려도〉三顧草廬圖 등 고사인물도 또는 짙은 채색을 한 장식성 강한 그림들이다. 이밖에 문신門神 신앙과 연결된 문화門畵와 신년 초에 제액을 위해 그리는 세화歲畵, 길상적 의미를 갖는 십장생도十長生圖 등이 거래되었는데 대체로 치장과 장엄용으로 주로 사용되었기 때문에 짙고 화려한 농채濃彩의 그림이 주류를 이루었다. 정약용은 당시 광통교에서 팔린 그림의 종류와 수준을 다음과 같이 기록한 바 있다.

보내주신 그림은 대릉(大陵: 李鼎運이 살던 곳)에 계시는 여러분들의 그림은 아닌 듯싶은데 혹 광통교에서 사 오신 것이 아닙니까? 어떠한 신선이기에 눈은 순전히 욕심에 불타 있고 얼굴은 순전히 육기肉氣뿐이니 말입니다. 우열을 비교해봤자 반드시 하등일 것입니다.

오사(五沙: 이정운)께서는 언제나 광통교 위에다 걸어놓고 파는 하찮은 그림을 사다가 사중(社中)에서 일등을 하려고 하오니 이러한 사실은 시험관에게 알게 하지 않으면 안 되겠습니다. 웃음이 터지는 일입니다.

정약용은 사우(社友: 모임의 벗)들과 함께 그림으로 내기를 하였는데 이정운이 곧잘 광통교에서 '하찮은 그림'을 사 와서 자신의 그림인 양 가져오는 것이 우습다고 하였다. 광통교에서 파는 그림은 이른바 '문기'文氣 있는 그림, 즉 문인사대부 취향의 고답적인 감상화가 아닌 기복호사祈福豪奢 욕구를 충족시키기 위한 장식적 그림이었다.

19세기 중반 서울의 서화·골동시장은 광통교만이 아닌 오늘날의 인사동에도 있었다. 허련이 59세(1866) 때에 넓은 의미의 인사동에 포함되는 안현(安峴: 현 안국동 150번지 부근의 고개)의 향전(香廛: 서화·골동·잡화 등도 함께 매매했던 상점)을 지나다 헌종에게 바쳤던 《소치묵연첩》小癡墨緣帖을 발견한 사실은 현재 서울의 대표적 미술 거리인 인사동이 당시에 이미 일정한 골격을 갖추고 있었음을 의미한다.

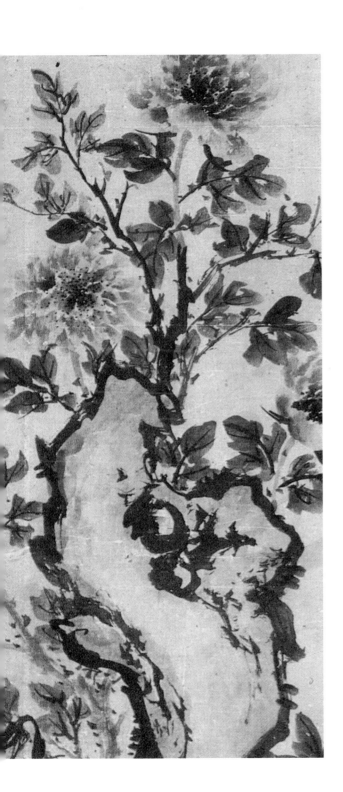

제 5 장

화 업

예술의 정점에 오르다

낙향과 운림산방

진도의 진산鎭山은 푸근한 산세를 가진 해발 485m의 첨찰산尖察山이다. 허련은 그의 『운림잡저』 서문에서 첨찰산을 이렇게 표현했다. "첨찰산은 옥주(沃州: 진주)의 모든 산 중의 조봉祖峯이다. 그 아래 동부洞府가 넓은데 그곳에 쌍계사雙溪寺가 있고 쌍계사 남쪽에 운림동이 있어 그곳에 정려精廬를 지었으니 운림산방雲林山房이라 명명한 것이다. (…)그 수려한 경관은 시로 읊거나 그림으로 묘사할 만하다"라고 하여 지극한 만족감을 드러냈다. 운림산방은 김정희가 돌아간 해인 1856년, 49세의 나이에 귀향한 허련이 첨찰산 아래 양지바른 곳에 마련한 거처이자 화실이었다. 운림은 원말 사대가의 한 사람으로 조선 후기 이후의 회화에 지대한 영향을 끼친 예찬의 호라는 점에서, 허련의 남종화에의 경도를 다시금 알 수 있다. 운림산방에 걸려 있던 편액 '소허암'小許庵은 김정희가 써준 것을 허련이 직접 각刻하여 걸어둔 것으로 전한다.

김정희가 쓴 '소허암' 편액을 들고 있는 허련의 손자 허건許楗(1908~1987)(오른쪽). 이 편액은 김정희가 써준 것을 허련이 직접 각刻하여 운림산방에 걸었던 것으로 전한다.

운림산방의 옛 모습(왼쪽)과 1982년 4월 정비 직후의 모습(오른쪽)

진도군 의신면 사천리 51번지에 있는 운림산방은 전라남도 지방문화재 제51호이다. 1856년(철종 7) 10월 10일 김정희가 서거하자 허련은 49세에 진도로 귀향하여 첨찰산 아래에 거처이자 화실인 운림산방을 마련하였다. 이후 운림산방은 호남 지방 문인화의 본산이자 상징이 되었다. 왼쪽은 복원 이전의 모습이고 오른쪽은 1982년 허련의 생가와 화실이 복원된 직후의 모습이다. 연못 안의 나무는 허련이 직접 심었다고 전하는 배롱나무이다.

　　　허련이 정착한 이래 진도의 운림산방은 허련 개인의 거처라는 의미를 넘어 호남 회화의 상징적 장소 또는 호남 남종화의 성지로 불리게 되었다. 운림산방이라는 이름은 조선시대에 지방 출신으로 유일하게 중앙의 서화계에서 인정받고, 다시 지방에 직접적 영향을 끼친 유일한 화가인 허련 회화의 존재감을 알리는 대명사가 된 것이다. 이후 19세기는 물론 20세기에서 현대에 이르기까지 호남의 그림과 미술 문화를 논할 적에 가장 먼저 언급해야 하는 곳이 운림산방이 되었다. 운림산방 내 연못의 작은 섬에는 허련이 직접 심었다고 전하는 배롱나무〔木百日紅〕가 여름이면 붉은 꽃을 피운다.

　　　그러나 오랜 타향 생활을 청산하고 고향에 정착했지만 허련의 생활은 더욱 어려워졌다. 그의 예술을 인정하고 후원해주던 권돈인, 초의 등이 차례로 돌아가자 점차 경제적 어려움에 직면한 것이다. 일종의 방랑벽과 함께 사대부 취향이 다분하여 폭넓은 교유를

즐겼던 허련의 행동반경은 이전과는 비교하기 힘들 정도로 축소되었다. 최고의 명사들과 교류하며 심지어 대내에도 출입하던 당대 최고의 화가에서, 점차 생활고에 찌든 지방의 초라한 노화가로 전락하였다고나 할까.

선면산수도

일제 강점기 호남의 갑부 다산 박영철多山 朴榮喆이 경성제국대학에 기증하여 현재 서울대학교박물관에 소장 중인 〈선면산수도〉扇面山水圖는 허련의 대표작 가운데 하나로 꼽히는 작품이다. 실학자 연암 박지원燕岩 朴趾源의 방손傍孫인 박영철은 오세창의 지도 아래 많은 서화를 수집하였다. 〈선면산수도〉를 그린 1866년 7월은 허련이 59세 되던 해로, 약간의 여유를 얻은 시기였다. 그 전해 겨울 전북 임피(현 전라북도 군산시 임피면)로 이사한 허련은 정월에 상경하였다가, 대보름날 우연히 안현의 가게를 지나다 헌종에게 바쳤던 《소치묵연첩》을 구입하는 감격을 누리기도 하고, 4월에는 안동 김씨의 좌장 김흥근이 사치의 극을 달린 삼계동三溪洞 산정山亭에 머물다가 6월에 귀향하였다.

　　〈선면산수도〉는 허련이 귀향한 다음 달인 7월에 제작한 것인데, 부채에 적힌 내용처럼 안정되고 편안한 기간은 오래 이어지지 못했다. 8월에는 초의선사가 81세를 일기로 입적하였고, 허련도 여름에 다시 서울로 올라오는 등 바쁜 일정을 보냈기 때문이다. 뿐만

아니라, 상경했던 허련은 10월에 다시 진도로 내려와 부모 산소의 면례(緬禮: 무덤을 옮겨서 다시 장사를 지냄)를 하는 등 바빴기 때문에 〈선면산수도〉의 위쪽 여백에 추사체秋史體로 가득 씌어진 남송의 유학자 나대경羅大慶의 글과 같은 한가한 일상은 허련이 지향한 삶이었을 뿐, 실제 생활을 그대로 반영했다고 보기 힘들다.

내 집이 깊은 산중에 있어 매양 봄이 가고 여름이 닥쳐 올 무렵이 되면, 푸른 이끼는 뜰에 깔리고 낙화는 길바닥에 가득하여, 사립문에는 발소리가 없고(…)이윽고 샘물을 긷고 솔가지를 주워다 쓴 차를 달여 마시고, 생각나는 대로 『주역』周易, 『시경』詩經, 『좌씨전』左氏傳, 『초사』楚辭, 『사기』史記 등의 책과 도잠陶潛·두보杜甫의 시와 한유韓愈·소식蘇軾의 글 여러 편을 읽고서 조용히 산길을 거닐며(…)죽창竹窓으로 돌아오면 아내와 자식들이 죽순나물·고비나물을 만들고, 보리밥을 지어 주기로 흔연히 한번 포식한 후 농필하여 큰 글씨 작은 글씨 합해서 수십 자를 씀과 동시에 가장家藏한 법첩法帖·묵적墨蹟·서권書卷을 펴놓고 실컷 구경한다.(…)지팡이에 기대어 사립문 아래 섰노라니, 석양은 서산西山에 걸려 붉고 푸른 것이 만 가지로 변하며, 소를 타고 돌아오는 피리 소리에 달은 앞 시내에 돋아난다. 병인(丙寅, 1866: 고종 3) 초하(初夏: 7월) 병중病中 소치 그리다.

〈선면산수도〉에서 허련은 변형된 거친 피마준법披麻皴法을 특유의 마른 붓[乾筆]으로 구사하였고 전반적인 구도와 배치는 오파吳

〈선면산수도〉 허련, 조선, 1866년, 종이에 담채, 21×60.8cm, 서울대학교박물관.

특유의 마른 붓으로 소방하게 그려낸 일종의 은거도隱居圖 계열 그림으로서 허련의 작품 가운데 가장 잘 알려져 있다. 유교적 소양을 닦고 경전을 읽으며 글을 쓰고 짓는 일을 일상사로 여겼던 여항문인적 사유 체계를 그대로 보여준다. 화면 중앙에 넓게 자리한 주산主山을 운림산방 뒤편의 첨찰산으로 보기도 한다.

派의 그림에 자주 등장하는 은거도隱居圖 계열을 따랐는데 이러한 경향은 그의 다른 작품에서도 찾아볼 수 있다. 〈선면산수도〉는 이와 같은 허련 특유의 화풍을 잘 보여주는 노년기의 대표작으로 꼽힌다. 여항분인화가들은 원말사대가 가운데 황공망, 예찬의 간일簡逸·소산蕭散한 양식과 형식화된 남종산수화 및 담채풍의 신문인화풍을 즐겨 구사하였는데, 대체로 관념적 사대부 취향과 현실 도피적 경향 및 시대성 상실이라는 한계를 보였다. 허련의 회화 세계 역시 여항문인들과 같은 관념적 사대부 취향을 반영하는 것이라 할 수 있다.

김흥근과 삼계산장

노년에 접어든 이후 허련의 발길은 더욱 정처가 없어졌다. 김정희가 돌아간 데다 그의 예술을 이해해주던 다른 인사들도 점차 사라진 탓이다. 다만 안동 김씨의 좌장 김흥근金興根(1796~1870), 흥선대원군, 민영익과의 만남은 특기할 만하다.

　　당대의 권세가로 영의정을 지낸 김흥근과의 만남은 허련이 "남에게 자랑할 만한 기이한 만남"이라고 할 정도로 득의로운 것이었다. 허련의 나이 59세인 1866년 4월 초파일 저녁〔燈夕〕에 서울 창의문(彰義門: 紫霞門) 밖에 있던 김흥근의 삼계동三溪洞 산정山亭에 들어갔는데 "신선의 별장"〔仙庄〕과도 같은 절경 속에서 융숭한 대접을 받고, (김흥근이 거처하는) 현대루玄對樓에서 매일 화축과 서첩에 대한 논

삼계산장 실경

조선 말기 이른바 '세도정치'기 최고의 권세를 누리던 안동 김씨의 좌장 김흥근의 별장이다. 흥선대원군이 집권한 뒤 흥선대원군의 별장이 되었기 때문에 흔히 '대원군 별장'으로 불린다. 서울시 종로구 홍지동에 있는 삼계산장은 조선 말기 상류사회의 대표적인 건물로 손꼽힌다. 서울시 유형문화재 23호.

평으로 시간을 보냈다. 삼계동 산정의 꾸밈은 실로 대단하여 "(…)아로새긴 담장과 층층으로 된 난간(…)정원에 가득한 기화요초奇花瑤草(…)비단을 수놓은 것 같은 석벽石壁(…)인공 도랑을 뚫어 만든 수각水閣" 등 화려함의 극을 달렸다.

18세기에 들어서면 서울 시내나 근교의 경치 좋은 곳에 저택을 경영하거나 별장을 두는 것이 경화세족京華世族들 사이에 유행하였는데, 당대 최고의 권세가문인 안동 김씨 가문의 김흥근 저택은 규모와 화려함에서 타의 추종을 불허했을 것임은 물론이다. 한말의 우국지사인 매천 황현梅泉 黃玹(1855~1910)의 『매천야록』梅泉野錄에 의하면, 흥선대원군 이하응이 이 저택을 탐내어 고종에게 행차하여 묵게 한 뒤 차지하였다는 기사가 있을 정도이다. 국왕이 거처한 곳을 신하가 감히 거처할 수 없기에 김흥근이 내놓을 수밖에 없었다는 것이다. 서화에 높은 안목이 있었던 김흥근은, 내놓은 그림에 대한 화품畵品 심사를 주저하는 허련에게 다음과 같이 말하며 주저 말고 심사하라고 권하였다.

사양하지 말게. 그대의 안목이 나보다 높은 줄을 내 잘 알고 있네. 자네가 공부한 길이 그대로 있네. 처음에 추사의 댁에 갔었고 다음에는 권상공(權相公: 權敦仁) 댁에 갔고, 그 다음에는 대내大內에 들어가지 않았던가. 대내에 있는 고금의 유명한 화인畵人의 작품을 열람한 것이 그대에게 특별한 안목을 만들어준 것이 아닐까?

　　김흥근이 이처럼 허련의 편력을 소상히 꿰고 있는 것을 보면 허련의 편력이 그만큼 알려진 것이었음을 확인할 수 있다. 처음에는 의견 차이도 있었으나 김흥근은 점차 허련의 판단이 옳음을 알게 되자 허련의 판단에 미루어 품제品第를 심사 결정하였다. 당대 최고의 권세가 김흥근의 융숭한 대접에, 명사와의 교제에 각별한 의미를 두었던 허련이 득의만면했을 것임은 물론이다.

소치실록

허련은 1865년 겨울에 전북 임피로 이사하였다가 햇수로 3년 만인 1867년 5월에 배를 타고 귀향하였다. 그리고 자서전격인 『소치실록』을 "정묘(丁卯: 1867) 납월(臘月: 12월) 상한(上澣: 상순) 운림각(雲林閣: 운림산방)"에서 저술을 마쳤다. 다음 해가 환갑인지라 자신의 일생을 되돌아보며 정리하고 싶었을 것이다. 원 제목을 『몽연록』夢緣錄에서 『소치실록』小癡實錄으로 했다가 다시 『소치실기』小癡實紀로 바꾸었기 때문에

『몽연록－소치실록』 허련, 조선, 1867년, 남농미술문화재단.
우리나라의 전통시대 화가가 남긴 유일한 자서전인 『소치실록』은 단순한 화가의 자서전이라는 범주를 넘어서 19세기 조선의 사회사와 문화의 단면을 알 수 있는 생생한 증언이다.

『소치실기』로 표기해야 하지만, 일반에 알려진 명칭은 『소치실록』이다. 유년기에서 노년에 이르는 기간 동안의 다사다난했던 내용을 기록한 『소치실록』은 전통시대 화가의 자서전으로는 유일하다. 『소치실록』은 '화가의 자서전' 범주를 넘어 당대의 생활상과 풍속은 물론 서화 제작 및 향유 방식, 심지어 대내大內의 모습 등에 대한 소중한 증언이다. 한마디로 『소치실록』은 19세기 조선의 사회와 문화에 대한 장대한 파노라마이자 대하소설과도 같은 보고寶庫라 할 수 있다.

　　『몽연록』이라는 제목은 『장자』莊子 「제물론」齊物論 편에 나오는 '호접지몽'蝴蝶之夢의 "장자가 꿈에 나비가 되어 즐기는데 나비가 장자인지 장자가 나비인지 분간하지 못했다"는 고사에서 나온 말이다. 결국 허련 자신도 장자가 말한 꿈속의 나비처럼 물아物我를 잊으며 일생을 멋지게 보냈다는 의미로 해석된다. 조선 말기의 사회와 상류문화계를 종횡으로 거침없이 주유한 자신의 모습을 풍류객답게 표현한 것이다. 사실 허련은 『소치실록』의 몇몇 부분, 특히 후반부에

서 생활의 어려움, 쓸쓸해진 자신에 대한 반성 등을 토로하기도 했지만 전반적으로는 자신의 예술에 대한 자부와 당대의 사회를 두루 섭렵한 행운에 만족감을 감추지 않았다. 그에게 있어 인생이란 문자 그대로 '꿈같은 인연'(夢緣)으로 회고되었을 것이다.

『몽연록』의 서술은 허련이 객客과 대화하는 형식으로 되어 있다. 이런 형식은 문답을 통해 내용 전개에 생동감을 주거나 서술자가 강조하고 싶은 부분 등을 적당히 가감하기에 적절한 방식이다. 명사들에게 받은 상찬과 융숭한 대접을 자신의 입으로 먼저 언급하는 것은 부담스러웠기에 객과 문답하는 방식을 택했을 것이다. 『몽연록』 본문의 순서와 구성은 얼핏 체계적이지 않아 보이지만 철저히 지체와 신분에 따라 그 순서와 비중을 안배했음을 알 수 있다.

『몽연록』의 순서와 내용

순서	연도	나이	내용	서술 대상의 신분 외
1	1849	42세	대내(大內: 창덕궁)로 입시入侍	왕(헌종)
2	1839~1846	32~39세	김정희와의 인연	사부師傅
3	1849	42세	이현근(李賢根: 東寧尉)과의 인연	순조의 부마駙馬
4			정학연丁學淵 일가와의 인연	정약용의 자제
5	1848	41세	무과 급제 경위, 신분 상승의 단초	
6	1835~1853	28~46세	초의와의 인연	고승
7	~1865	58세	어린 시절부터 최근까지의 회고	
8	1856	59세	김흥근金興根	세도가
9	—		윤정현尹定鉉	학자

허련은 『몽연록』을 지은 후 12년 뒤인 72세(1879)에 『속연록』
續緣錄을 다시 저술하였다. 환갑에 접어들며 인생을 회고한 허련이 장
수하게 되자 다시금 그간의 일들을 반추한 것이다. 『속연록』은 이름
그대로 『몽연록』의 연장이자 속편이다. 『몽연록』과 달리 연대순으
로 서술되어 있으며 서술된 기간은 68세에서 72세까지이다. 61세에
서 68세에 이르는 기간의 내용이 없는 것은, 이 시기에 특별히 기록
할 만한 일이 없었기 때문인 듯하다.

　『속연록』에는 「서」도 없고 등장인물 중 정범조鄭範朝, 민영익
등을 제외하면 고관대작이나 명사를 찾아볼 수 없다. 「서」가 없는 것
은 『속연록』이 『몽연록』의 속편이기 때문에 굳이 격식을 차리지 않
았기 때문이고, 유명인이 많이 등장하지 않는 것은 허련의 예술을 이
해하고 후원해주던 인사들이 많이 돌아갔기 때문이다. 『속연록』의
글씨도 『몽연록』에 비하면 훨씬 힘이 떨어진 느낌이며, 내용에도 경
제적 곤란에 허덕이는 모습이 자주 등장한다. 주요 후원자들이 돌아
간 뒤의 어려워진 생활이 그대로 반영된 것이다. 예컨대 『몽연록』에

『속연록 – 소치실록』 허련, 조선, 1879년, 남농
미술문화재단.
『몽연록』의 12년 뒤, 곧 72세에 서술된 『속
연록』은 문자 그대로 『몽연록』의 속편에
해당된다. 글씨체가 『몽연록』과 같은 정자
체가 아닌 완연히 힘이 떨어진 노필老筆이
어서 허련이 노경에 접어들었음을 알 수
있다.

는 나오지 않는 '먹을 것'〔贐饋〕 또는 '후한 노자'〔厚贐〕 등의 단어가
『속연록』에서 종종 보이는 것도 그의 곤궁해진 생활상을 보여주는
예이다.

호로첩

허련은 『소치실록』을 저술한 다음 해인 1868년(61세)에 《호로첩》葫蘆帖
을 그렸다. 《호로첩》은 허련이 중국 대가들의 작품 및 조선의 유명한
화가들의 작품을 모사하여 만든 화첩으로서, 총 29점의 그림과 3점
의 글씨로 되어 있다. '호로'는 호리병박이므로 《호로첩》의 의미는
"신선이 호리병을 달고 다니는 것을 흉내 내는 것처럼, 명작들을 모
사하여 그린 것"으로 풀이된다. 《호로첩》의 표지글씨는 진도 출신의
서예가 소전 손재형素筌 孫在馨(1903~1981)이 썼다.

　　대개 전통시대의 화가로서 61세의 나이라면 이미 양식화 단

《호로첩》 표지 허련, 조선, 1866년, 종이에 먹, 29×21.3cm, 남농미술
문화재단.

중국과 조선의 명화 29점을 베껴 그린 화첩인 《호로첩》은 환갑
이 된 노화가 허련의 묘사력과 표현력이 아직 건재함을 보여준
다. 《호로첩》을 통해 전통시대 동아시아에서 화보를 방倣하고
베끼는 일은 노년기에도 계속되는 수련이었음을 알 수 있다.

계를 넘어 퇴락의 기미마저 보이는 시기이나, 《호로첩》은 기존의 시각과 완연히 다른 경지를 보이고 있다. 《호로첩》의 그림들은 "황공망·예찬의 구도와 필법을 바탕으로 하면서도 거친 독필(禿筆: 끝이 달아서 무디어진 붓. 몽당붓)의 자유분방한 필치, 푸르스름한 담청을 즐겨 쓴 개성적인 담채" 등으로 요약되는 허련 회화에 대한 선입관을 바꿀 만큼 원숙하고 정교한 작화 능력을 보이며, 정제된 세필은 진정 환갑 무렵의 작품인지 의문이 들 정도이다.

개성과 창작을 중요시하는 서구의 회화 제작 관습과는 달리, 전통시대 동아시아의 서화 제작 관습은 '술이부작'(述而不作: 사실을 기록하되 지어내지 않는다)의 원리에 의거했다. 이전 시대의 명작은 고전의 권위를 가졌으며, 고전을 베끼고 모사하는 일은 그 정신을 이어 받는 행위로서 장려되었다. 《호로첩》은 동아시아의 서화 제작 관습, 즉 이전 시대의 그림을 그대로 베껴 그리거나[摹·臨] 그림의 뜻을 이어받는[倣] 행위가 일생을 두고 반복적으로 행해졌음을 보여준다. 《호로첩》은 환갑에 접어든 노화가 허련의 원숙한 솜씨를 보여줄 뿐 아니라, 일반 회화와 중국의 화보류畫譜類를 통한 모사가 그림 수업기에 국한되는 연습 과정이 아닌, 노경에 이르러서도 끊임없이 지속하는 수련 작업이었음을 확인할 수 있는 예라 하겠다.

작게는 14×11.6cm에서 크게는 36.3×23.4cm에 이르는 다양한 크기의 작품으로 구성된 《호로첩》의 그림 가운데, 18점은 모사한 작가의 호나 이름 등이 화면 위에 씌어 있어 누구의 작품을 모사했는지 알 수 있다. 18점의 작품 가운데 10점은 조선 화가의 작품을,

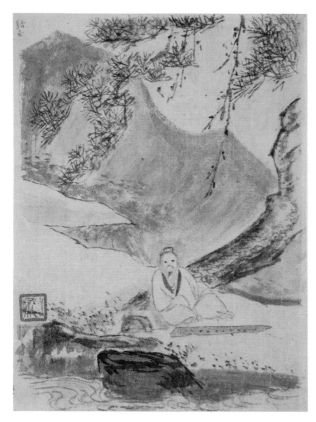

8점은 중국 화가의 작품을 모사하였는데, 그의 스승 김정희의 작품을 모사한 작품이 6점으로 가장 많고 동기창董其昌의 작품이 3점, 정선 2점, 미우인米友仁, 왕몽王蒙, 고극공高克恭, 문가文嘉, 막시룡莫是龍, 윤덕희尹德熙, 이광사李匡師가 각 1점씩이다. 윤두서의 아들로 역시 그림을 잘 그린 윤덕희, 조선 후기의 서화가 이광사나 김정희의 그림은 지금은 전하지 않기 때문에 이 화첩의 중요성은 더욱 커진다.

특히 김정희의 작품을 모사한 6점은, 지금까지 알려진 김정희의 이른바 '문기' 文氣, '서권기' 書卷氣 등을 중시하는 간담소산簡淡疏散한 작품세계를 그대로 보여준다. 중심이 잘 잡힌 예찬식倪瓚式 평원

平遠 구도에 맑은 갈필로 먹 사용을 최소화한 〈완당필 산수도〉는 사
의적·탈속적 창작 태도를 강조한 김정희의 그림다운 풍격이 새삼
느껴지며, 김정희의 대표작으로 유명한 〈세한도〉와 화풍상 밀접한
느낌이다. 둥근 뿌리까지 그려낸 〈완당필 수선화도〉는 김정희의 작
품을 판각한 《수선화부》水仙花賦의 〈수선〉과 방향만 다를 뿐 형태와
묘사가 방불하다. 정선의 작품 2점 역시 진경산수나 진경적 요소를
보이는 작품이 아닌 화보풍의 전형적인 남종화로서, 허련이 남종화
에 몰입했음을 확인할 수 있다.

묵모란 허모란

모란은 허련을 '허모란'許牡丹이라고 불리게 할 정도로 그를 유명하게 한 화목이다. 모란은 중국인들에게 "꽃 중의 왕〔花王〕, 부와 명예의 꽃〔富貴花〕이라는 호칭으로 불리고 사랑과 연모의 문장이며, 여성적 미의 상징이다. 또한 봄을 상징하며, 행운의 징조로 간주"되기도 하였으며, 연꽃·국화와 더불어 널리 애호되는 꽃 가운데 하나였다. 모란은 특히 송나라 주돈이周敦頤의 「애련설」愛蓮說 이후 부귀를 상징하는 꽃으로 보편화되었고, 이후 도자기·복식의장·건축의장·공예의장 등 중국인의 길상문吉祥文 가운데 중요한 부분이 되었다. 조선시대의 고급 진채모란병풍眞彩牧丹屛風은 궁중의례에 사용되는 의식화儀式畵로서 기복적 상징성과 국태민안國泰民安·태평성대太平聖代를 알리는 서상瑞祥으로서의 상징성까지도 포함하였다.

　　허련이 모란, 특히 묵모란으로 유명해진 것은 신분제 사회가 와해되어 가는 과정에서 부귀를 갈망했던 당시의 사회 풍조를 반영한 그림을 그렸기 때문이다. 이는 산수화에서 강조되는 이념미나 문인사대부의 취향과 연결되는 사군자 그림 등과는 다른 경향의 작품이었다. 산수화와 사군자 모두 문인사대부들의 덕성과 심성을 도야하는 재도론적載道論的 측면이 강한 그림인데 비하여, 모란은 부귀라는 세속적 덕목이 더욱 강조되는 화목이기 때문이다.

　　묵모란은 허련이 중년 이후 이곳저곳을 주유할 때에 지방관과 지방 유지들의 계속된 주문에 따라 수월하게 그려줄 수 있었던 소

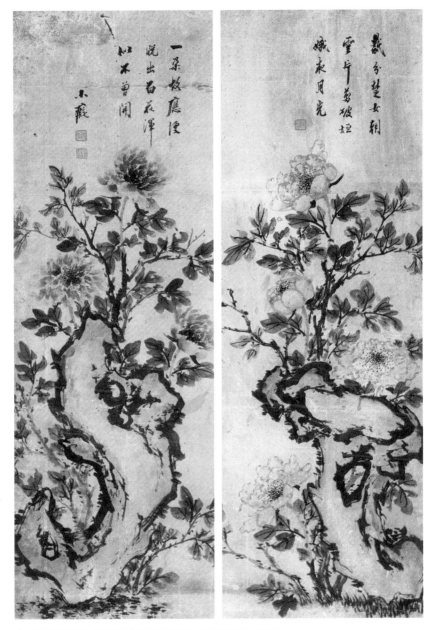

〈모란육폭대병〉牧丹六幅大屏**(부분)** 허련, 조선, 1882년, 종이에 먹, 남농기념관.

허련의 묵모란이 당시 사회에서 각광받은 것은 신분제 사회가 와해되어 가는 과정에서 부귀를 갈망하는 사회
풍조와 문인적 취향의 유지라는 두 가지 조건을 만족시켰기 때문으로 여겨진다.

재였기에 많이 그렸을 것으로 보인다. 모란을 그리되 채색을 사용하지 않고 먹만으로 그린 것은 그가 일생을 두고 지향한 남종화가로서의 본분을 지키려는 것으로 여겨진다. 한편으로는 묵모란이 산수화에 비하여 상대적으로 조형감이나 긴장미가 덜 요구됨과 아울러 다른 물감이 필요 없다는 사실도 중요한 원인이 아닐까 싶다. 허련의 묵모란 그림은 그의 중년 이후 제작된 것으로 추정되는 소방한 그림이 많은데, 이때야말로 그가 경제적 어려움에 봉착한 시기이다. 노구를 이끌고 힘겨운 주유를 하던 허련이 시일과 노력이 요구되는 그림을 제작하기 힘들었음은 당연하다. 허련이 허모란이라 불릴 정도로 유명하지만, 그의 모란 그림 가운데 명품으로 꼽힐 만한 것이 드문 것도 이러한 원인 때문으로 여겨진다.

　　허련의 모란 그림은 그의 여정에 따라 확산되었다. 헌종의 애호와 김정희의 절찬, 명사들과의 폭넓은 교분 등으로 인해 허련의 명성이 익히 알려져 있는 상황에서 그의 그림에 대한 수요는 꾸준했다. 부귀에의 지향이라는 직접적인 욕망과 문사적 취향을 동시에 만족시키는 허련의 묵모란 그림은 지방 유지들의 사대부 지향적인 호사 취미에 부합되어 많은 작품이 제작되었다. 또한 허련의 모란 그림은 대체로 괴석怪石과 함께 그려지는 경우가 많다. 거친 괴석의 추상성과 모란의 섬세함이 다소 이질적이면서도 조화를 이루기 때문인 듯하다.

　　허련의 묵모란에 대해 동시대인들은 높은 평가를 남겼다. 조선 말기의 여항문인 나기羅岐(1828~1874)는 『벽오당유고』碧梧堂遺稿에

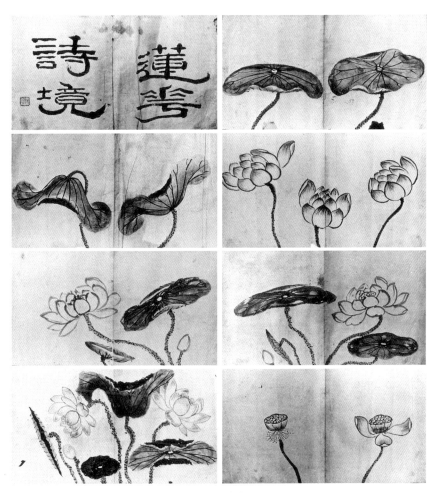

《연화시경첩》蓮華詩境帖 허련, 조선, 1877년, 크기·재질·소장처 미상.

《연화시경첩》은 허련의 나이 70세에 그린 것으로 연꽃의 다양한 생태를 특유의 다소 거친 듯한 힘찬 붓질로 표현하였다. 허련이 모란이나 사군자는 물론 다른 초화류 그림에도 능했음을 보여준다.

서 허련의 모란을 황공망과 고개지顧愷之의 그림과 비교한 바 있고,

제주에서 허련과 산수화 8폭을 합작했던 강위는 그의 『고환당집』古

懽堂集에서 허련의 시에 화답하며 이렇게 표현했다.

중국에서 육법六法을 대가라고 쳐주는데 六法中朝數大家

자네는 홀로 포야곡褒斜谷에 새 길을 뚫어 놨구나. 獨開新徑出褒斜

대와 난초가 저는 그리지 않는다고 竹蘭喜怒皆無賴

투정해도 관계할 것이 없다.

늙바탕에 인간의 부귀화富貴花나 그리자꾸나. 老寫人間富貴花

여기에서 허련이 사군자 그림보다 모란 그림으로 이름을 날
리게 된 원인을 알 수 있다. 대와 난초를 그리지 않는 대신 '인간의
부귀화'인 모란을 그리는 것이야말로, 당시 사람들에게 허련의 그림
이 주는 의미를 적확하게 지적한 것으로 여겨진다. 육법은 사혁謝赫
의 육법이지만 여기에서는 육법으로 상징되는 전통적 회화관·창작
관을 의미하기 때문이다. 사군자 그림 등에 부여하는 재도론적載道論
的 상징 등 중세적 회화 인식 구조에서 벗어나, 사람들이 갈망하는 세
속적 가치인 부귀를 상징하는 모란 그림으로 일가를 이룬 허련에 대
한 찬사이다.

사군자나 모란은 아니지만 허련이 이 방면의 그림에도 능통
했음은 그의 나이 70세(1877)에 그린《연화시경첩》蓮華詩境帖을 통해 알
수 있다. 연꽃과 연잎, 연밥 등을 특유의 다소 거친 듯한 힘찬 붓질로
자유자재로 표현한《연화시경첩》이야말로 노년기에도 쇠퇴하지 않
은 허련의 솜씨를 보여주는 예라 할 만하다.

지두화와 괴석

지두화指頭畵는 "붓을 사용하는 대신 손가락이나 발가락 등으로 그리는 그림"으로 지화指畵라고도 한다. 지두화의 시작에 대해서 여러 설이 있지만 대체로 당나라 장언원張彦遠의 『역대명화기』歷代名畵記에 의거하여 당나라의 장조張璪를 효시로 보는 것이 일반적이다. 장조 이후 여러 화가들이 지두화를 그렸지만 지두화로 가장 이름이 있는 화가는 청나라의 고기패高其佩이다. 조선 후기의 대표적 화가 정선이 화초와 나비, 닭을 지두로 그렸다는 기록이 있는 것을 보면 18세기 초반 청에서 유행한 지두화가 적어도 18세기 중반 이전에는 조선 화단에 영향을 주었을 것으로 보인다. 정선 이외에도 심사정·강세황·최북·윤제홍 등이 지두화를 남겼고 강세황·서유구·신위는 지두화에 대한 글을 남기기도 하였다.

지두화는 기법상 형사적形似的이기보다는 사의적 성격이 강하기 때문에 초탈한 내면세계를 조형화하려 했던 문인화와 연결되었다. 조선의 화가들에게도 수용되었지만 붓을 사용하는 전통적인 화법과는 거리가 있는 일격적逸格的 요소가 다분하여 보편화되지는 못하였다. 허련이 헌종 앞에서 그림을 그릴 적에 지두로도 그림을 그린 것을 보면, 일부에서 논하는 것과 같이 지두화가 "천한 그림"은 결코 아니었을 것으로 생각되며, 그가 당시에 이미 지두화에도 자신감을 갖고 있었음도 알 수 있다.

허련이 지두화를 그리게 된 것은 앞에서 살핀 것과 같은 배

筆法通
功境欲
搏深

〈지두산수〉指頭山水 허련, 조선, 19세기, 종이에 먹, 96.7×48.8cm, 전남대학교박물관.

손가락 끝에 먹을 묻혀 그림을 그리는 지두화는 규격화된 묘사나 정형화된 표현을 넘어선 탈속적脫俗的이고 초탈超脫한 작품 경향을 보인다.

 안에 있는 화제 글씨:
五月江湖十里澳□庄

〈지두누각산수〉 指頭樓閣山水 허련, 조선, 19
세기, 종이에 먹, 99.2×48.5cm, 개인.

허련이 지두화를 잘 그리게 된 것은 김정
희의 영향으로 짐작된다. 그는 특유의 속
도감 있는 활달한 필치의 작품을 남겼다.

경도 있지만, 김정희에게서 받은 영향이 보다 직접적 원인이 되었을 것으로 생각된다. 김정희는 지두화를 불교의 심오한 경지에 비유하여 설명하는 등 호의적이었으며, 허련의 지두화를 높이 평가하였다. 김정희는 허련의 지두화 솜씨가 늘어가는 것에 흐뭇해할 뿐만 아니라, 오진사吳進士라는 인물에게 많이 구해 두라는 권유까지 하는 등 최상급의 격찬을 한 바 있다.

허소치는 화취畵趣가 지두의 한 경지로 들어가니, 심히 기특하고 반가운 일이며 진작 그 농묵弄墨하는 것을 보지 못한 것이 한이로세. 이 사람의 화품은 요즘 세상에 드문 것이니 모쪼록 많이 구해 두는 것이 어떠한가.

다음 글에서 허련의 지두화에 대한 김정희의 절찬을 더 보자.

「소치의 〈손톱으로 그린 그림〉에 쓴다」〔題小癡指畵〕

백 가지 천 가지 모양을 뻗쳐 오다가	變相百千到指頭
손톱으로 그리게까지 됐으니	
둥글고 뾰족하고 빳빳하고	圓尖硬健漫悠悠
건장한 것이 이리저리 섞였구나	
쇠꼬챙이로 달을 그리는 재주,	點金標月應同趣
붓과 다름이 없을 게다	

게다가 마고麻姑할미의 손톱을 更債麻姑試一籌
빌려 오는 재주까지 있었구나.

　　허련의 지두화는 36세에 그린 《소치화품》에서 보이는 단정
한 지두화와 함께, 지두화 특유의 일격적逸格的 표현을 하여 일종의
묵희墨戲로까지 여겨질 만큼 거침이 없는 작품도 산견散見된다. 근경
토파土坡 위에 수종이 다른 나무와 인적 없는 모옥茅屋을 배치하고 중
경과 원경에는 물과 원산을 펼친 전형적인 예찬식 구도인 〈지두산
수〉, 활달한 개성적 필력이 잘 드러나는 〈지두누각산수〉는 허련의
지두화 제작 능력을 잘 보여준다. 화면 전반에서 예찬 그림의 영향
을 느낄 수 있으며 스산하면서도 속도감 있는 활달한 필치는 허련 특
유의 개성을 잘 나타낸다.
　　허련은 괴석怪石 그림에도 능했다. 그의 괴석 그림은 조선 말
기에 괴석 그림으로 이름을 날린 정학교丁學教(1832~1914)와는 현격한
차이를 보인다. 정학교의 괴석이 예리한 필치와 은은한 담채로 바위
의 결정을 드러내는 듯한 모습을 그린 데에 비하여, 허련은 바위의
거친 괴량감을 강조하였다. 농묵으로 힘 있게 윤곽을 잡은 뒤 담묵
또는 약간의 채색을 더한 거친 바위의 형상은 예리하기보다 다소 둔
탁한 질감을 보인다. 아마도 그의 고향 진도나 해남 등에서 흔히 보
이는 남도의 현무암에서 형태와 질감, 색감을 취한 듯하다. 정학교의
괴석이 석가탑이나 다보탑에서와 같은 정갈하고 냉철한 느낌이라
면, 허련의 괴석은 미륵사탑, 정림사탑의 질박한 느낌과도 비슷하다

〈괴석〉怪石과 〈소매〉小梅 대련(왼쪽) 정학교, 조선 말기, 종이에 수묵, 각 141.0×45.5cm, 개인.

〈괴석〉(오른쪽) 허련, 조선, 19세기, 종이에 먹, 49.5×31.4cm, 삼성미술관 리움.

정학교의 괴석 그림이 정갈하고 냉철한 느낌이라면, 허련의 괴석 그림은 진도나 해남 등 남도의 산하에서 흔히 볼 수 있는 현무암의 질박한 느낌을 형상화하였다. '소치'라는 이름이 호남 지방에서 일종의 전설이 된 것은 이렇듯 친숙한 주변의 경물을 화폭에 담아낸 것이 큰 영향을 주었을 것으로 여겨진다.

면 비약일까. 지금도 '소치'라는 이름이 호남 지방에 전설적으로 전해 지는 이유 중에는 이처럼 남도 사람이면 누구에게나 친숙한 주변 모습 을 그대로 반영한 그림을 그려낸 것에 기인한 측면이 있을 것이다.

큰 미산, 작은 미산

허련은 자신의 기대 수준에 도달하느냐에 따라 자식들에게도 뚜렷

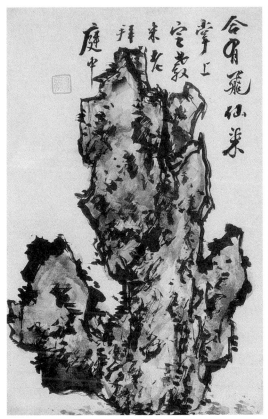
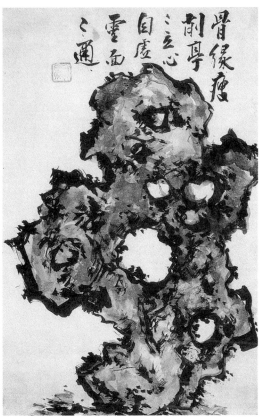

한 호불호好不好를 보이는 편벽된 성격의 소유자였음은 앞에서 언급
하였다. 인물 좋고 재주 있는 큰아들 은灝을 편애하고, 왜소하며 재
주 없어 보이는 넷째 아들 형瀅을 홀대한 일화에서 허련의 편벽된 성
품이 그대로 드러난다. 다음의 글에서 장남의 솜씨에 대한 허련의
만족감을 엿볼 수 있다.

우리 집안 세 형제의 초상은 모두 망아亡兒 미산米山이 그린 것이다.
내 아이는 타고난 자질이 뛰어나 그림에 있어 못 그리는 것이 없다.

허련의 간찰 조선, 19세기, 크기 및 소장처 미상.

허련의 큰아들 허은의 초상화 솜씨가 어진화사 이한철보다도 뛰어났다는 내용이다. 이처럼 허련은 요절한 큰아들에 대한 자랑과 애정을 그가 남긴 기록 곳곳에서 숨김없이 드러냈다.

산수이건 화훼이건 모두 최고의 경지에 이르렀다. 진상眞像 그림에 있어선 천부적 자질을 지닌 듯했다. 일찍이 경성에서 지낸 적이 있는데 그 명성이 한 시대를 풍미해 재상들의 초대를 받아 기예를 뽐낸 것이 한두 번이 아니었다. 하루는 사동寺洞 김응근金應根 씨 댁에 가 진영을 모사하였는데 당시 화원인 희원 이한철希園 李漢喆도 함께 하였다. 각자 한 폭씩 그렸는데 주위 사람들은 모두 내 아이가 그린 것이 원형에 더 가깝다고 했다. 그러자 희원이 분노하며 "나의 그림은 어용御容을 모사한 데서 다 평가되었다. 그런데 시골의 나이 어린 서생이 내 위에 있을 수 있는가"라고 하고는 주인에게 말씀드리기를, "두 그림을 벽에 걸어두고 집안에 있는 여인들로 하여금 보고 판단하도록 하시지요"라고 하였다. 주인이 이를 받아들여 바깥 남정네들을

138

물리친 채 부인에게 거느리고 있는 여종들을 데리고 나와 함께 살펴보게 하니, 말하기를 "이 그림이 원형과 매우 닮았다"고 하였고 여종들도 모두 그렇다고 했다.

허련에게서 볼 수 있는 이중적 행태, 곧 자신이 존경하고 따를 이유가 있는 인사에게는 복종과 정성을 다하지만 자기 주변에는 그지없이 엄격했던 양면성은 그의 분열적인 성격으로 파악하기보다는, 전근대의 가부장적 세계관 때문으로 보는 것이 적절하지 않을까 싶다. 다만 허련의 경우 그 진폭이 다른 사람들에 비하여 훨씬 컸다고나 할까. 재주 없다고 넷째 아들 형을 구박하던 허련이지만 그림 솜씨를 확인한 뒤에는 다음과 같이 바뀌게 되었다. 그의 나이 79세 때의 글이다.

멀리 계신 곳을 바라보노라면 그리움이 깊습니다. 더구나 이십사번풍(二十四番風: 소한에서 곡우까지 부는 바람)에 밤비가 내리고 봄은 갈수록 깊어감에 있어서야 더 말할 나위 있겠습니까.
지금 시하侍下의 몸은 어떠하시며 약을 드시는 일은 이미 걱정 없이 완쾌되셨습니까? 그립고 기도하는 마음 간절합니다.
저는 아직까지 이곳에 머물고 있는데 이는 무언가를 기다리는 바가 있는 터였습니다. 그런데 정말 아이가 찾아왔으니 그 기쁨 이루 헤아릴 수 없습니다. 이제 또다시 헤어져야 하는 상황이 됐습니다만, 아이가 공께서 대단히 칭찬했다는 이야기를 듣고 한번 찾아가 뵈어

야겠다고 하니, 저도 굳이 만류하지 못하고 권유하였습니다.

이 아이는 그림 공부를 잘 이어받아서 아버지보다 뛰어나다는 칭찬을 듣는다는 사실을 원근이 다 잘 알고 있습니다. 지금 찾아가 뵐 때 그 그림을 시험해보시면 알 수 있을 것입니다. 그리고 함께 짝지어가는 이군은 저의 문하생으로 글씨를 잘 쓰니 그 역시 시험해보시면 알 수 있을 것입니다. 두 사람이 짝을 지어 강산 유람을 떠나는 것이 소홀함과 방심이 지나쳐 어찌 방해되는 것이 없겠습니까만, 그 뜻을 쾌히 승낙한 것은 또한 하나의 어리석음이라 할 것입니다. 하하하.

병술년(1886) 2월 18일 기하記下 허련 올림

전 락

황혼의 비애

〈선면산수도〉를 그린 1866년 가을, 그의 나이 59세 때에 허련은 종현(鐘縣: 현 명동)에서 윤정현尹定鉉(1793~1874)을 만났다. 본관이 남원, 호가 침계梣溪인 윤정현은 김정희의 후배로서 문장과 글씨가 뛰어났고 금석학에도 조예가 깊었다. 김정희와 윤정현의 관계는 김정희가 써준 〈침계〉 횡액의 일화로 유명하다. 김정희는 〈침계〉 횡액의 협서에서 "침계, 이 두 글자를 부탁받고 예서로 쓰고자 하였으나 한나라 비문에서 첫째 글자를 찾을 수 없어서 감히 함부로 쓰지 못하고 마음속에 두고 잊지 못한 것이 이미 30년이 되었다"고 밝혔다. 30년간의 노력이 반영된 응답이다. 김정희의 예술적 고뇌와 고증학자로서의 철저한 학문적 태도를 확인할 수 있는데, 옛 선비들의 교류는 이렇듯 운치가 있었다.

〈침계〉 김정희, 조선, 19세기, 종이에 먹, 42,8×122,7cm, 간송미술관.
김정희의 횡액橫額 글씨 중 명품으로 손꼽히는 작품이다. 침계 윤정현은 김정희의 북청 유배시 함경감사로 부임하여 김정희의 귀양살이에 도움을 주었다.

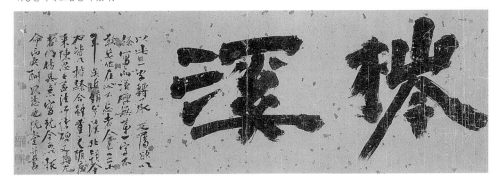

　　허련은 윤정현이 병풍을 내보이자 청나라 장경張庚의 『화징록』畵徵錄에 근거하여 청나라 화가 남전 운수평南田 惲壽平(1633~1690)의 그림임을 정확히 맞추었다. 허련은 이에 "비로소 나 자신을 인정하는 마음이 생겼다"고 할 정도로 자신의 감식 능력에 큰 자신감을 내보이기도 했다. 윤정현이 지어준 다음의 시는 처량한 신세가 된 허련의 노년 모습을 시적으로 형상화한 것이다.

벽환당碧環堂에서 지내자니 쓸쓸하고 처량한데,　　　碧環堂下寄蕭然

단경斷梗으로 표류하고 있으니 다시 가련하도다.　　　斷梗漂流更可憐

개원開元의 옛 곡조를 울면서 읊조리던,　　　　　　　泣唱開元舊時曲

강남江南의 머리 허연 이구년李龜年이여.　　　　　　江南頭白李龜年

　　벽환당은 허련의 화실 운림산방이고, 개원은 당나라 현종玄宗의 연호(713~741)이며 이구년은 두보杜甫의 시 「강남봉이구년」江南逢李龜年의 이구년이다. 「강남봉이구년」은 장안에서 이름을 날리다가 노년에 안록산安祿山의 난으로 이곳저곳을 전전하며 고생하던 당대 최고의 명창 이구년을 강남에서 만나 읊은 시이다. 두보의 시 가운데 가장 함축미가 뛰어난 것으로 알려진 「강남봉이구년」은 화려한 시절을 덧없이 보내고 황혼기에 접어들어 유랑의 시절을 맞은 예인을 보는 노시인의 시선과 세월의 무상함이 함축된 명작이다.

기왕岐王의 저택에서 자주 그대를 보았고　　　　　岐王宅裏尋常見

최구崔九의 집에서 노래 몇 번 들었지요. 　　　　崔九堂前幾度聞

바야흐로 이 강남의 풍경은 화사한데 　　　　正時江南好風景

꽃 지는 시절에 그대를 또 만나게 되었구려. 　　落花時節又逢君

　　　결국 윤정현의 시는 명창 이구년이 전성기를 훌쩍 보내버리고 노년에 시골에서 고생하듯, 젊은 날 눈부신 활동을 했던 허련이 노년에 알아주는 이 없어 떠도는 처지가 된 것을 비유한 것이다. 중년 이후 그의 예술을 알아주던 인사들이 점차 사라지자 식객처럼 정처 없이 부유하는 처지가 된 노화가 허련의 모습이 처연하다.

완당탁묵

70세에 접어든 1877년(고종 14) 3월, 전라북도 남원 선원사禪院寺에 머물던 허련은 선원사와 교룡산성蛟龍山城을 오가며 김정희의 글씨를 판각하여 《완당탁묵》阮堂拓墨 등 《추사탁본첩》을 만들었다. 허련이 70세에 김정희의 글씨를 판각한 것은 그의 일생에서 60세에 『소치실록』을 지은 것과 비견할 만하다. 『소치실록』이 환갑을 앞두고 자신의 일생을 회고한 것이라면 추사의 글씨를 판각한 《완당탁묵》 등 《추사탁본첩》은 고희에 접어들며 스승을 되새긴 것으로 여겨지기 때문이다. 허련이 판각한 《추사탁본첩》 가운데 가장 중요한 내용을 이루는 《완당탁묵》 첫 면의 글과 「발문」에는 허련이 김정희를 공경

하는 마음과, 존경하는 스승을 떠나보낸 제자의 슬픈 심정이 절절하게 느껴진다.

선생께서 제주에 있을 때 자신의 초상화에 직접 글을 짓기를 "담계 옹방강 선생은 '기고경'(嗜古經: 옛날 경전을 좋아하다), 운대 완원 선생은 '불긍인운역운'(不肯人云亦云: 남이 했다고 해서 나 역시 그렇다고 긍정하지 않는다)이라고 하였다. 두 분 선생께서 할 말을 다하였으니, 내가 평생 무엇을 말하겠는가?"라고 하였다. 바닷가에서 삿갓을 쓴 모습이 송나라 원우 연간에 귀양 간 소동파와 비슷하다.

　　　완당 김정희 선생 초상. 제자 소치 허련이 삼가 모사하였음.

완당공은 천품이 워낙 탁월한데 문장이나 글씨 또한 이와 같아서 범상한 사람이 미칠 수 있는 것이 아니다. 나는 외진 곳에 사는 서생으로 지난날 부름을 입어 처음 봉래각(蓬萊閣: 김정희의 당호)에 들어가 아침저녁으로 가르침을 받았고, 또 바다 멀리 쫓겨나 계실 때도 찾아가 배웠으며, 구천으로 떠나시어 아득한 상황에서도 손수 종이를 펴고 글씨를 쓰시는 모습이 보이기까지 했다.

선생의 용필用筆은 공空의 상황에서 갑자기 굵고 가는 획이 자유롭게 전환하는데 모두 오묘한 이치가 담겨 있어서, 마치 마른 소나무나 묵은 등나무 같기도 하고, 규룡이 엉키고 용이 휘감는 것 같기도 하며, 또 종정鍾鼎의 구름과 우레무늬 같기도 하여 변화가 무궁하고 신비를 헤아릴 수 없으니 어찌 감히 표현할 수 있겠는가.

《완당탁묵》(부분) 허련, 조선, 1877년 이후, 25.7×31.2cm, 판각본, 국립중앙박물관. 〔중박 200805-133〕
허련은 환갑을 앞두고 일생을 회고한 『소치실록』을 저술했고 고희에 접어들어 《완당탁묵》을 제작하였다. 그의
일생에서 《완당탁묵》은 『소치실록』에 비견될 정도의 비중을 갖는다. 제목 옆의 '벽계청장관'碧溪靑嶂館은 김정
희가 허련에게 지어준 당호堂號이다.

내가 지금 백발의 몸으로 그동안 이곳저곳을 다니며 선생의 글씨를
많이 보아왔는데 이것을 판각해서 널리 배포하면 모두가 함께 감상
할 수 있으리라 생각한다.

대개 글씨를 전공하는 이들이 또한 모각하여 자취를 찾고 정신을 구
하는데 이것이 비록 탁본이기는 하나 당나라 때 진晉나라 첩을 임모
한 진적과 똑같이 논할 수는 없을 것이니 대가들의 생각은 어떠한지.

정축년(1877: 고종 14) 중양절(重陽節: 9월 9일)에

문생 허련 소치가 삼가 쓰다.

　　《완당탁묵》으로 대표되는 《추사탁본첩》의 제작 동기는 스
승을 기리기 위한 제자 허련의 정성이 일차적이지만, 만년의 경제적
어려움에서 비롯된 측면도 컸다. 허련은 『속연록』에서 "선원사와 교
룡산성에 머무는 동안 서화를 팔아 여비를 충당했다"고 밝힌 바 있
다. 허련이 노년으로 갈수록 점차 직면하게 된 경제적 어려움은 여
러 기록에서 조금씩 드러나지만 이렇듯 분명하게 언급된 내용도 드
물다. 대략 10여 종에 이르는 《추사탁본첩》은 김정희의 글씨를 공부
하려는 사람들에게 큰 영향을 준 것을 넘어 김정희의 생애와 사상을
보완하는 역할도 했다는 점에서 의미가 크다. 《추사탁본첩》에 실린
「제이윤명수계첩후」題李允明修禊帖後와 「서중홍우연」書證洪祐衍 등은
1934년 『완당선생전집』이 간행될 때 각각 제6권과 제7권에 추가되
다. 이처럼 《추사탁본첩》은 김정희의 예술 세계를 후대에 널리 알린
공헌자이자, 제자와 후손들이 수습하지 못한 글을 찾아내 보충한 인
물로서 허련의 존재를 새로이 주목하게 하는 소중한 자료라 하겠다.

흥선대원군

허련이 헌종과의 만남 이외에 가장 자랑스럽고 영광스럽게 여겼던
것은 흥선대원군興宣大院君 이하응李昰應(1820~1898)과의 만남이었다. 이
하응과는 70세(1877)에 만났는데, 두 사람의 만남은 허련이 72세에 저
술한 『속연록』에는 기록되어 있지 않다. 명사와의 교유에 마음을 두

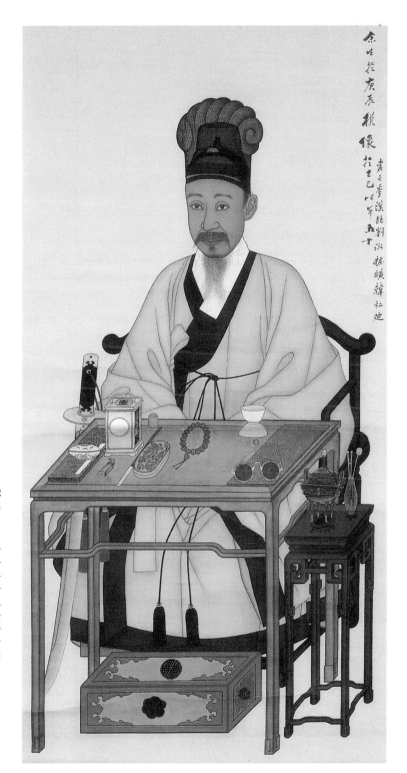

〈이하응 초상−와룡관학창의본〉臥龍冠
鶴氅衣本 이한철李漢喆·유숙劉淑, 조
선, 1869년, 비단에 채색, 130.8×
66.2cm, 서울역사박물관.

학창의를 입고 제갈량諸葛亮이 썼다
는 와룡관을 쓰고 서탁 앞에 앉은 흥
선대원군 이하응의 초상화로, 한홍
적이 장황裝潢하였다. 서탁 위에 중
국제 서첩, 벼루, 청화백자 인주, 도
장, 붓, 심지어 탁상시계, 타구와 환
도까지 세워놓은 화려한 서재 모습
을 잘 보여준다. 이처럼 서재의 문방
청완文房淸玩을 강조한 도상은 18세
기 후반부터 19세기에 성행하였다.
보물 제1499호.

〈총란도〉叢蘭圖 이하응, 조선, 1879년, 크기·재질·소장처 미상.
1941년 11월 경성미술구락부에서 개최된 외과의사 박창훈朴昌薰 소장품 경매에 출품된 작품으로, 당시 도록인 『부내박창훈박사서
화골동애잔품매립목록』에는 "허소치가 스스로 천리 멀리서 찾아왔을 때의 기념 작품"〔許小癡自千里遠方來時紀念作品〕으로 되어
있다. 사선 방향의 언덕과 절벽 등을 배경으로 한 횡권으로서 전형적인 명대 묵란화 방식을 반영하고 있다.

고 꼼꼼히 기록하던 허련이 당대의 권세가 흥선대원군 이하응과의
만남을 잊었을 것으로 보기는 어렵다. "운현궁만은 접촉이 없었으므
로 늘 한탄스럽게 여기던" 그였기 때문에 아마도 특별히 따로 기록
해 두었던 듯싶다.

　　허련과 만날 즈음의 이하응은 집정한 지 10년째 되는 해인
1873년의 고종의 친정 선포, 이른바 계유정변癸酉政變으로 인해 섭정
에서 물러나 은퇴해 있던 때였다. 이하응과 허련의 만남은 「석파(石
坡: 이하응)와의 결계기結契記」에 상세히 서술되어 있다. 당시 9월까지는
전라북도 완주의 적취정積翠亭에서 넉 달을 머물며 김정희의 글씨를
모방하고 배접하는 등의 작업을 마친 뒤의 일이니, 그가 상경한 시기
는 겨울이었을 것으로 추정된다. 허련과 이하응의 만남은 허련이 김
정희의 글씨를 판각한 후 서울로 올라와 있을 때, 김정희의 서자인

학관 김상우學官 金商佑가 운현궁에서 부른다는 소식을 전하자 이루어졌다.

이하응은 허련을 만나 "소치가 이승에서 나를 알지 못하면 소치가 못 되지요"라고 하였고 "그림의 요체〔畵諦〕에 대해서도 심비心脾를 열어주었다"며 회고하였다. 그때 허련의 감동이 어느 정도였는지는 "이승에서 원하던 것은 이제 다 하였습니다"라고 이하응에게 답했다는 기록에서 알 수 있다. 허련이 돌아가겠다고 하자 이하응은 〈총란도〉叢蘭圖에 "소치는 서화의 대방가大方家", "평생에 맺은 인연이 난초처럼 향기롭다"고 써 주어 감동을 더하였다. 이때 받은 "글과 그림을 보배로 감추어 두었다가 금괴 옥함이 손에 닳아 떨어지거나 않을까 하여 뒤에 배접을 하고 자손들에게 영세보완永世寶玩으로 물려준다"는 기록을 끝으로 한 것으로 보면 그가 얼마나 이 만남을 소중히 여겼는지를 알 수 있다. 한때 국왕 이상의 권력을 행사하던 흥선대원군 이하응을 만나고 그에게서 극찬을 받은 일은, 허련에게 있어서 지난날 헌종에게 입시했던 때의 감동에 비길 만한 일이었을 것이다.

민영익

개화사상가이자 서화가로 유명한 민영익閔泳翊(1860~1914)과의 만남은 이하응을 만난 이듬해인 1878년에 전동(典洞: 현 종로구 견지동) 민씨 댁에서 이루어졌다. 상경한 후 객사에 머물던 중 학관 김상우가 민씨 댁

〈묵란도〉 대련 민영익, 조선, 1879년, 종이에 먹, 각 124×33.5cm, 개인.

허련은 그의 나이 71세인 1878년 서울로 올라와 민영익의 집에서 후한 대접을 받으며 겨울을 난 후, 1879년 2월에 민영익의 집을 나와 홀로 귀향하였다. 이 대련對聯은 당시 민영익이 허련에게 그려준 전별餞別 기념작품이다. 글씨와 난초 모두 청나라의 화가 판교 정섭板橋 鄭燮(1693~1765)의 필의를 따랐고 시詩도 정섭의 것이다.

에서 찾는다고 하자 이튿날 김상우를 따라 민씨 댁으로 갔다. 민영익은 김정희 사후에 출생했기 때문에 김정희와 직접적인 만남은 없었지만, 그의 집안은 김정희 집안과 인척간이 되고, 생부인 표정 민태호杓庭 閔台鎬와 숙부 황사 민규호黃史 閔奎鎬가 김정희의 문하에서 글씨를 배웠으며, 민규호가 『추사전집』의 편찬에도 참여하는 등 김정희가와 두터운 인연이 있었다. 민태호·민규호의 글씨와 민영익의

난초 그림의 연원도 김정희에게서 비롯된 것임은 물론이다. 민영익
의 호 '운미'芸楣 역시 김정희의 스승인 완원阮元의 별호 '운대'芸臺에
서 '운'芸자를 취해 지은 것이다. 민영익의 난초 그림은 담백하고도
힘찬 필세를 반영한 품격 높은 그림으로 유명하다.

　　민영익은 허련이 겨울을 날 수 있도록 배려하였고 허련은 그
의 뜻을 좇아 겨우내 병풍과 편첩화扁帖畵를 정성껏 그렸다. 민영익의
집에서 묵는 동안 극진한 대접을 받자, 허련은 깊이 감동했다. 특히
겨울옷을 마련해 준 민영익의 자상한 배려에 "어찌 뼈에 사무치는
은혜가 아니겠는가"하며 고마워하기도 했다. 해를 넘긴 후 허련이
돌아가겠다고 하자 민영익은 스무 날이나 허락지 않다가, 어느 날 저
녁에 허련을 불러 등잔불을 밝히고 벼루를 가져오게 한 후 글씨를 쓰
고 그림을 그려 정이 다했음을 보여주고 노자와 먹을 것도 후하게 주
었다. 허련의 예술에 대한 민영익의 평가는 허련에게 준 "운림소치
묵신"雲林小癡墨神이라는 글이 말해준다.

한묵청연과 운림묵연

《한묵청연》翰墨淸緣은 허련의 나이 72세 때인 1879년에 민영익의 집
을 나오면서 신관호·신정희(申正熙: 신관호의 아들)·정건조鄭健朝·민영익
등에게서 받은 시문과 1877년 남원 선원사禪院寺 등에서 그린 자신의
그림을 합하여 만든 서화첩이다. 『소치실록』에서 객客이 "인생이 허

무하다"고 술회한 허련을 나무라며 한 다음의 말만으로도 허련이
《한묵청연》을 얼마나 소중히 여겼는지 알 수 있다. 허련은 객의 나무
람을 빌어 자기 솜씨에 대한 자부심을 역설적으로 강조한 것이다.

(…)《한묵청연》 한 권으로 보더라도 이런 인연을 얻은 사람이 몇이
나 되겠습니까? 사람들이 토지와 가옥을 구해 그 문서가 무더기처럼
쌓였더라도 어찌《한묵청연》한 권을 당할 수 있겠습니까?

　《한묵청연》에는 〈연하도〉蓮蝦圖, 〈노매구석도〉老梅瞿石圖, 〈기
명도〉器皿圖, 〈난〉蘭 등 네 점이 실려 있다. 세 작품 모두 노경에도 변
함없는 허련의 그림 솜씨를 잘 보여준다. 특히 〈기명도〉는 종래에
알려진 그의 노년기 작품의 경향과는 달리 참신하고도 감각적이다.
배경을 생략하고 주전자와 찻잔, 인장印章을 그린 〈기명도〉는 허련이
청년기에 공부한《공재화첩》에도 동일한 경향의 작품이 있기 때문
에 윤두서의 영향으로 해석될 여지가 있다.《공재화첩》의 〈채과〉는

《한묵청연》翰墨淸緣 표지 손재형 서, 조선, 1879년, 개인.
허련이 72세 때인 1879년에 제작한 서화첩이다. 표지 글씨는 진
도 출신의 서예가 소전 손재형이 썼다.

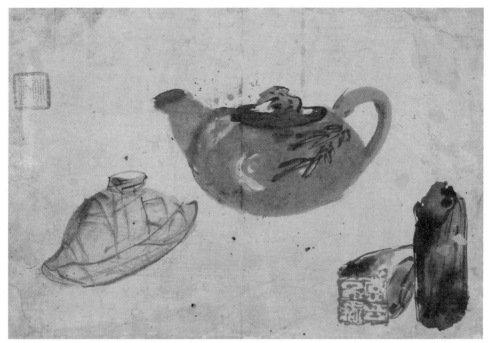

〈기명도〉器皿圖 《한묵청연》 2엽, 허련, 조선, 1879년, 종이에 담채, 18.4×25.4cm, 남농미술문화재단.
허련의 72세 때 작품이다. 이 작품에서 허련은 배경 묘사를 배제하고 구체적 묘사보다는 주전자, 찻잔, 인장 등의 상호 연관성을 표현하려 하였다. 오른쪽 아래 누인 인장의 세부를 주묵朱墨으로 그리고 투시원근법으로 표현한 것은 독특한 시도이다.

수박, 참외, 오이, 가지를, 〈석류매지〉는 석류와 꽃이 핀 매화 가지를 각각 과반果盤에 올려 있는 것을 그렸는데, 두 작품 모두 주변의 경물을 배제하고 대상을 확대한 작품으로서 그릇과 그릇 위에 놓인 대상을 포착하여 그 특성과 질감까지도 세밀히 묘사하였다. 윤두서가 공필工筆로 묘사에 중점을 두는 전통적 방식을 사용한 것에 비해 허련은 대상의 표현과 주전자, 찻잔, 인장 간의 상호 관계에 중점을 두었다. 〈기명도〉의 찻주전자와 찻잔은 간단한 조합으로 보이지만, 댓잎이 그려진 토기와 같은 색감·질감의 찻주전자와 빙렬이 두드러진 채로 엎어놓은 찻잔을 배치한 것 등으로 보아 이 그림이 까다로운 고려

<석류매지>石榴梅枝 윤두서, 조선,
18세기, 종이에 수묵, 30.1×24cm,
해남 윤씨 종가.

허련은 윤두서의 화첩인《공재화
첩》으로 그림 공부를 시작하였다.
배경을 생략하고 석류, 매화 등이
가득 담긴 바구니를 화면 가득히
그린 <석류매지>는 허련의 <기명
도> 등의 선례로 주목된다.

하에 그려졌음을 알 수 있다.

　　그러나 이러한 그림의 연원은 김정희를 중심으로 이루어진
청나라 문사들과 조선 문사들 간의 교류에 의한 것으로 볼 여지도 있
기 때문에 신중을 요한다. 『청조문화淸朝文化 동전東傳의 연구』로 유명
한 최고의 추사 연구자 후지쓰카 지카시藤塚鄰(1879~1948)의 아들 후지
쓰카 아키나오藤塚明直(1912~2005)가 과천시에 기증한 김정희 관계 자료
가운데 있는 여러 작품들은 조선 말기의 회화에 끼친 청대 회화의 영
향이 확인된다. 김명희를 통해 김정희와 교유한 청나라의 인물인 유
식劉栻이 1829년에 김정희에게 보낸 작품인 <국화도>는《한묵청연》
에 실린 허련 그림의 연원을 추정할 수 있는 단서를 제공해 준다. <국

화도〉는 배경을 생략하고 묘사 대상을 화면 앞으로 잡아당긴 듯한 구성과, 국화가 꽂힌 병 아래에 국화를 다시 배치한 방식이 특이하다. 이러한 방식은 당시 조선에서는 찾아보기 어려운 것이었는데, 허련의 작품 가운데 독특한 경향의 작품들을 김정희를 중심으로 한 한·중 회화 교류에 의한 것으로 추정할 수 있는 예 가운데 하나라 하겠다.

　《운림묵연》雲林墨緣에 들어 있는 〈청완도〉淸玩圖는 배경 묘사를 배제하고 기명만을 그렸다는 점에서 〈기명도〉와 유사한 경향을 보인다. 〈기명도〉에서 확인할 수 있었던 사물간의 긴장감이 〈청완도〉에서 더욱 고조되었지만, 〈청완도〉의 제작 시기가 아직 명확치 않아 선후 관계를 단정하기는

후지쓰카 부자(위) 후지쓰카 아키나오 기증, 과천시.
후지쓰카 지카시藤塚鄰(1879~1948)는 최고의 추사 김정희 연구자로서 김정희의 위상을 정립시킨 학자라고 해도 과언이 아니다. 그의 아들 후지쓰카 아키나오藤塚明直(1912~2006)는 2005년에 아버지가 평생 모은 한·중 교류 관계 자료와 김정희 관계 자료 2,900여 점을 김정희가 말년을 보낸 과천시에 기증하였고, 정부에서는 그의 뜻을 기려 국민훈장목련장을 수여하였다.

〈국화도〉(아래) 유식, 중국, 청, 1829년, 종이에 먹, 82×38cm, 후지쓰카 아키나오 기증, 과천시.
청나라의 화가 유식은 김명희를 통해 김정희와 교유했으나 지금까지 잘 알려지지 않은 인물이다. 1829년 김정희에게 이 그림을 보냈는데 국화가 꽂힌 병 아래에 다시 국화를 배치하는 방식은 당시의 조선 회화에서는 찾기 어렵다. 허련이 이런 부류의 그림에 영향을 받았을 가능성을 배제하기 힘들다.

〈**청완도**〉淸玩圖《운림묵연》중, 허련, 조선, 19세기, 종이에 수묵, 18.5×23.3cm, 남농미술문화재단.
선명한 빙렬이 인상적인 병과 잔을 정면에 부각시켜 미묘한 긴장감이 느껴지는 독특한 작품이다. 허련은 비슷비슷한 작품을 양산하기도 했지만, 전례를 찾기 힘든 이러한 그림을 노년에 제작하기도 하였다.

아직 이르다. 〈청완도〉는 과일이나 그릇 등 정물을 단순히 나열한 것이 아니라 그림을 보는 이와 정면으로 응시하는 듯한 독특한 구성을 보인다. 병과 잔의 표면에는 빙렬이 뚜렷하여 원대元代의 가요哥窯 자기를 보는 듯하며, 한편으로는 마치 16~17세기 스페인 초기 정물화를 보는 것과 같은 느낌도 준다. 이 그림들은 허련이 노경에 들어서도《호로첩》에서 볼 수 있는 것처럼 고화古畵와 화보畵譜를 꾸준히 임방臨倣하는 등 수업修業을 계속했다는 사실과 함께, 새로운 경향을 반영하는 작품을 제작하기도 했음을 알려준다.

금강산도와 노치묵존

허련의 붓이 만년에 접어들어서도 결코 무디어지지 않았음은, 그가 71세(1878)에 그린 〈금강산도〉와 80세(1887)에 그린 《노치묵존》老癡墨存을 통해 알 수 있다. 〈금강산도〉는 71세에 금강산과 평안도 일대를 유람하려 했지만 가지 못하고, 대신 견향대사見香大師에게 금강산을 상상해서 그려준 그림이다. 견향대사는 초의의 스승 완호 윤우玩虎 倫佑의 제자 가운데 하나인 환산 섭민喚山 攝旻의 제자 견향 향훈見香 香熏이다. 〈금강산도〉는 금강산의 전체 경관을 전도식으로 그리는 총람식總攬式 금강산도와, 특정 명소를 근경에서 포착한 명소도식名所圖式 금강산도로 나뉘는데, 허련의 〈금강산도〉는 장안사長安寺를 그린 명소도식 금강산도이다. 금강산의 장엄한 봉우리와 장안사를 실제와 방불하게 묘사한 점에서 정선의 영향을 확인할 수 있으며, 일생동안 남종화를 지향한 허련답게 실제의 경치를 그렸지만 남종화적 풍격이 보인다. 조선 후기 이후 금강산 그림을 그리고 완상하는 일이 유행하면서 실제 가보지도 않은 금강산의 양식화된 모습을 반복하여 그리는 이들이 많았는데, 허련의 〈금강산도〉 역시 당시의 풍조를 반영한다. 〈금강산도〉에 붙어 있는 「송견향대사유금강산게병서」送見香大師遊金剛山偈並序는 매우 높은 수준의 불교적 내용으로, 아마도 김정희가 지은 글이거나 다른 곳의 글을 허련이 옮겨 쓴 것으로 추정된다.

　　《노치묵존》에 실린 네 작품은 모두 미법산수米法山水 또는 예찬식 산수화로서 허련이 평생 추구한 남종화의 면모를 알 수 있다.

〈금강산도〉(위) 허련, 조선, 1878년, 종이에 수묵, 31 × 123.7cm, 개인.

허련은 일생 동안 방랑에 가까운 주유를 했지만 그 경로는 서울과 고향인 호남 지방을 왕래하는 것이었다. 관서, 관북 지방은 물론 영남 지방이나 강원도, 황해도에도 가지 않았는데, 〈금강산도〉는 71세의 허련이 금강산에 가려다가 포기하고 상상으로 그린 것이다. 쇠약해진 탓에 천하의 명산에 갈 수 없게 된 노화가 허련의 비애가 서린 작품이다. 대체로 지두指頭를 많이 사용하였다.

〈금강산도〉(세부)(아래)

「발문」跋文을 보면 그의 나이 80세(1887: 고종 24)에 그렸음을 알 수 있는데, 나이를 실감하기 힘들 정도로 능란하면서도 정제된 붓을 구사하였다. 다만 토파土坡의 묘사나 수목 표현에서 다른 작품보다 강렬한 터치가 두드러지며 푸르스름한 특유의 담청이 더욱 두드러졌다.

부초

허련은 그의 나이 72세 때인 1879년(고종 16) 2월 20일 민영익의 집에 머물다 귀향을 허락받고 남대문을 나섰다. 일생 동안 정착을 못 하고 떠돌던 허련도 이제 고향과 가족이 그리웠던 모양이다. 한데 남대문을 나서자 그의 시중을 들던 김예담金禮淡이 사라져 버린다. 왕년의 명성이 사라져 버린, 그래서 모시고 다녀 본들 별 볼일 없는 신세로 전락한 허련의 노년은 이렇게 적막했다. 엄동설한을 뚫고 홀로 길을 떠난 그의 발걸음은 허랑했다. 남대문을 나와 줄곧 걸어 충청북도 문의현에 도착한 허련은 10여 일을 머문 후, 다시 공주로 가서 충청감영의 객사客舍에 묵으며 "그림을 그려 달라는 사람이 있으면 그려 주었다"고 회고했다. 대내를 출입하며 국왕 앞에서 그림을 그리고 최고의 명사들과 교류하며 명성을 날리던 화가가, 이렇듯 초라하고 옹색한 몰골의 떠돌이 화가로 전락한 것이다.

　　허련의 방랑과 주유는 조선 후기에 시장을 떠돌며 그림을 그려 생계를 이어갔던 유랑화가들의 유랑과 외형상 비슷한 측면도 없

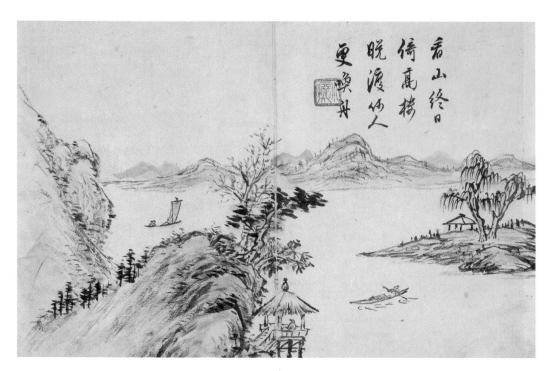

君山終日
倚高樓
晚渡饮人
更喚舟

仿米家
筆意

仿倪雲
林溪亭
竹樹

擬元人
筆意

지 않으나, 이들의 유랑과는 동일선상에서 비교될 수 없다. 유랑화가들의 유랑과 허련의 주유는 본질과 지향에서 근본적으로 다르기 때문이다. 유랑화가들은 그림을 팔기 위해 구매자를 찾았지만, 허련은 그림을 그려 달라는 수요에 응한 것이지 결코 그림을 팔기 위해 그들을 상대한 것이 아니었다. 허련도 그림을 그려 준 것에 대한 보상으로 융숭한 대우를 받았기 때문에 일종의 매화賣畵를 했다고 볼 수도 있겠으나, 그 형태는 문인사대부들 사이에 이루어진 중세적 회화 제작 관습 및 향유 관습을 따른 것으로서, 오로지 생계를 유지하기 위하여 작품을 제작한 유랑화가 등 직업화가들의 양태와는 엄연히 달랐다. 여기에 허련은 폭넓은 인문적 교양을 가지고 있었다는 결정적 차이가 있다. 그의 폭넓은 인문적 소양은 당시의 유랑화가들과는 비교할 수 없는 것으로서 여러 명사들과 지속적인 유대를 갖게 한 기본 조건이자, 그가 문인사대부들 사이에서 높은 평가를 받을 수 있었던 주요 원인이었다.

『속연록』 말미에 "객지 생활을 집처럼 하며 후한 대접을 받다가 노년에 집에 와서는 견디기 힘들지 않느냐"는 객의 물음에 대하여 허련은 그의 방랑이 결코 기호의 문제가 아니었음을 역설하였다. 사실 몇 년씩 집안과의 연락을 두절하다시피 하며 고단한 객지 생활을 한 것을 기호의 문제로만 해석하기 어렵기는 하다.

《노치묵존》(앞) 허련, 조선, 1887년, 종이에 수묵담채, 각 21.8×34.1cm, 개인.
《노치묵존》에 실린 네 작품은 허련이 80세가 되었어도 젊은 시절과 다름없는 필력을 지녔음을 보여 준다. 아울러 이른바 '예황법' 倪黃法에 기초한 작품을 줄곧 그렸음을 확인할 수 있다.

導前火鬼

〈귀화전도〉鬼火前導(위) 《채씨효행도》蔡氏孝行圖 9면, 허련, 조선, 1869년, 비단에 담채, 23×31.7cm, 개인.

허련은 그의 나이 62세인 1869년에 효자 평강平康 채씨蔡氏 채홍념蔡弘念의 효행을 기린 《채씨효행도》 5장을 그렸다. 그 내용은 ① 부친이 돼지고기를 즐기셨으므로 아침 저녁마다 반드시 준비하였고〔常進猪肉〕② 저잣거리에 나가 행상을 하고 쌀을 짊어지고 와 공양하였고〔販市負米〕③ 부친이 병이 들자 대변 맛을 보며 중세를 관찰하고 하늘에 자신으로 대신해 줄 것을 빌었으며〔嘗糞禱天〕④ 부친이 위태로운 상황에 처하자 손가락을 깨물어 피를 물려드렸고〔斫指灌血〕⑤ 부친이 돌아간 후 기일忌日을 맞아 돌아오게 되었는데 비바람이 몰아쳐 갈 수 없게 되자 갑자기 나타난 도깨비불의 인도로 제사에 임할 수 있었다는〔鬼火前導〕순서로 되어있다. 전반적인 필치가 환갑을 넘긴 노화가의 것으로 보기 힘들 정도로 정밀하고 뛰어나다. 허련의 인물화 솜씨는 〈완당선생초상〉과 〈완당선생해천일립상〉에서 볼 수 있었는데, 《채씨효행도》는 그가 서사적 내용을 풀어내는 능력도 뛰어났다는 것도 알 수 있게 해준다. '도깨비가 길을 인도'〔鬼火前導〕하는 장면(아래)의 도깨비는 최초로 발견된 도깨비 그림이라는 점에서 민속학적인 측면의 중요성도 크다.

〈귀화전도〉(부분)(아래)

가는 곳마다 차려주는 음식은 좋은 것이었지만, 그것이 어찌 나의 분수에 맞는 것이었겠습니까? 대체로 손 노릇할 때에 맛없는 음식 먹을 때가 더 많겠습니까, 맛있는 음식 먹을 때가 더 많겠습니까? 이것은 이른바 "하루는 따뜻한 볕을 쬐고, 열흘은 추운 곳에서 지낸다"는 것과 같은 처지였다고 할 수 있습니다.

이렇게 고생하며 떠돌았지만, 결국 모두 허망한 것이라는 푸념까지 하였다. 그러나 허련은 명사들과의 교유에 대하여 "이런 인연을 얻은 사람이 몇이나 되느냐"고 반문하고, "서화는 돈으로 따질 수 없음"을 분명히 하였다. 반문하는 형식으로 자신의 인생과 예술에 대한 자부심을 역설적으로 강조한 것이다.

전답 문서를 자손에게 물려주는 것은 눈앞의 기쁨에 지나지 않지만, 서화를 자손에게 물려주면 삼백 년은 지탱할 수 있을 것입니다.

노년에 접어들수록 허련은 점점 더 지방관이나 지방유지, 무명의 문사들과의 교유에 집착하게 되었다. 그의 행동반경은 갈수록 협소해졌고 경제적 곤란은 그의 여정을 더욱 정처 없게 했으며 행색 또한 초라해져만 갔다. 그의 자부심은 여전하였지만 화려했던 과거와 남루한 현실은 갈수록 극명한 대조를 이루었다.

예향의 원조

중국 남종화를 표준으로 삼았던 김정희가 황공망과 예찬의 화풍을 모범으로 하여 18세기 이후 조선 화단의 주요 흐름 중 하나였던 진경 산수화풍을 비판하였다면, 허련은 김정희의 회화에 대한 인식과 화풍을 그대로 호남 지방으로 파급하는 역할을 하였다. 김정희를 중심으로 한 서울 화단의 중국 지향적 경향과 그 지방적 반영이라는 이중적 구조를 허련의 회화 활동이 보여주고 있는 것이다.

　　허련의 회화 세계는 지금도 전해지는 많은 작품과 후손·후학 등에 의하여 현대 호남의 한국화단에 지대한 영향을 끼치고 있다. 19세기에 제작·향유된 그의 작품이 오늘날까지 영향을 주고 있다는 사실만으로도 중요한 연구 대상이 된다. 전통시대의 미술과 근대미술의 연결 및 영향 관계가 제대로 규명되지 않은 상황에서 그의 존재는 이례적이기 때문이다. 허련의 작품 세계는 넷째 아들 미산 허형·손자 남농 허건南農 許楗(1908~1987) 및 족손인 의재 허백련毅齋 許百鍊(1891~1977) 등과 그 제자들을 통하여 계승되어, 현대 호남 화단에 아직까지도 큰 영향을 주고 있다.

　　요절한 장남 허은의 작품은 매우 드물게 전해지는데 '미산' 米山이라는 같은 호를 사용한 관계로 허형의 작품과 오인되기도 한다. 일찍 돌아간 탓에 무르익지 않은 분위기를 갖고 있으나 허련의 영향을 받은 흔적이 강하고, 허형의 작품에 비하면 상대적으로 보다 생동감 있는 필치를 보여준다. 허형 역시 허련의 영향을 짙게 보이

〈괴석 소나무〉(怪石松)(왼쪽) 허은, 조선, 19세기, 비단에 담채, 110.6×51.6cm, 개인.

〈산수〉(오른쪽) 허형, 한국, 20세기, 종이에 수묵담채, 36.5×29.5cm, 고려대학교박물관.

허련의 예술은 남도 지방에 지속적인 영향을 주었고 특히 그의 집안에서 대를 이어 전수되었다. 장남 허은의 그림은 많이 남아 있지 않지만 생동감 있는 묘사와 탄탄한 구성 등에서 뛰어난 그림 재능을 엿볼 수 있다. 이에 비하여 4남 허형의 그림은 상대적으로 생동감이 부족하고 반복적인 경향을 보인다. 하지만, 허형은 허백련과 허건에게 화업을 전수해 주었다는 사실만으로도 회화사적 중요성을 갖는다.

지만 산수화의 경우 문기文氣가 상대적으로 부족하다는 지적을 받기도 한다. 허형이 아버지 허련에게서 그림을 배우기 시작한 시기는 그의 나이 15세(1877) 무렵부터였는데 당시 허련의 나이는 70세였다. 이때는 허련이 노구를 이끌고 방랑을 계속함과 아울러 김정희의 글씨를 판각하는 등, 경제적 곤란에서 벗어나기 위하여 여러 모색을 하던 시기이다. 따라서 허형이 허련에게서 받은 그림 수업은 지속적이기보다는 단속적斷續的 또는 간헐적인 것이었을 확률이 크다. 시골의 가난한 환경에서 아버지 허련의 간헐적 지도 외에 별다른 자극 없이 이루어진 허형의 작품 세계는, 다양성이나 질적인 면에서 허련과는

비교할 수 없다. 허련의 그림에서 보이는 정형적이고 반복적인 경향을 답습했다는 점에서 그의 그림은 가장 큰 한계를 지닌다.

미산 없이 의재·남농 없다

허형의 일생이 갖는 의미는 화가로서보다 그의 아들 허건과 족손인 허백련에게 그림을 가르쳐 현대 한국화단에 큰 족적을 남기게 한 데에 있다고 보는 것이 적절할지도 모른다. "추사 없이 소치 없듯 미산 없이 의재·남농 없다"는 말은 허형의 화가로서의 위치를 적절히 요약해주는 것이 아닐 수 없다. 허백련은 진도로 유배되어 온 근대의 학자 정만조에게서 한학을, 허형에게서 기본적인 화법을 배웠다. 11세에 허형에게서 그림을 배웠고, 가까이에서 본 허련의 그림에 자극을 받은 허백련은 사군자, 화조, 기명절지 등에도 능했으며 특히 산수화가 유명하다. 허건이 사생적 경향의 회화로 목포에서 주로 활동한 데에 비해, 허백련은 관념적인 그림 세계를 보였으며 1938년 이후 광주에 정착하여 활동하였다. 이른바 정신적 내면성을 중시한 심상心想표현주의라고 할 수 있는 이와 같은 경향은 호남 산수화파의 중요한 특질이 되었다. 특히 그의 화숙畵塾 연진회鍊眞會는 허백련의 회화 세계를 전파하고 구현하였으며 전통적 미감을 유지하고 있던 호남의 문화적 전통과 연결되어 큰 영향력을 발휘하였다.

　　허건은 화가로서의 빈곤한 생활을 걱정하며 그림 그리는 것

〈목련동〉木蓮洞 허건, 1950년대, 종이에 수묵담채, 48×69cm, 부국문화재단.
허건은 목포를 중심으로 한 이른바 '남도화단'의 중심인물이었음은 물론, 지역의 상징적 존재가 되었다. 그의 그림이 이렇듯 선호된 것은 그의 조부 허련의 그림과 같이 이른바 '남도'의 산수를 잘 표현하고 해석해낸 데에 있다.

을 말린 아버지 탓에 20세를 넘어 본격적인 그림 공부를 할 수 있었다. 허건은 초기에 허련과 허형으로 이어지는 화풍을 이어받았지만, 1943년 일본 문부성전文部省展에 입선하면서 사생적寫生的인 수법의 창의적인 풍경화를 그렸다. 경쾌한 필선과 밝은 담채로 현실적 정감의 자연경을 묘사하여 목포를 중심으로 호남의 전통화단에 큰 영향을 주었다. 허백련과 허건은 16년의 나이 차가 있었지만 호남을 대표하는 화가로서 이름을 떨쳤고 각기 광주, 목포의 화단의 형성과 후진 양성에 큰 공헌을 한 공통점이 있다.

운림산방의 빛과 그림자

현대 호남의 전통화단 성립과 발전에 가장 큰 공헌을 한 허백련과 허건을 지도한 이는 허형이지만, 이들이 화업에 뜻을 둘 수 있도록 기반을 다진 것은 허련이었다. 시골 다방에서조차 남종화적 분위기의 산수화가 몇 장씩 붙어 있을 만큼 오늘날 호남 지방이 이른바 '예향'으로 자리매김할 수 있었던 기본 바탕은, 허련과 그 문하의 영향으로 이룩된 것이라는 점에는 별다른 이의가 없을 것이다. 허련의 후손들을 중심으로 한 이른바 '운림산방雲林山房의 화맥畵脈'과 이들이 중심이 된 '호남화파'는 한국 근·현대 전통회화사에서 뚜렷한 존재감을 보이고 있다.

그러나 호남화파 또는 남도화파의 한계와 문제점에 대한 날카로운 지적이 제기되고 있음도 유념할 필요가 있다. 남도화파의 현실과 무관한 형식화한 화풍은 지역민들의 정서를 새롭게 이끌지 못했고, 남종화와 근대화라는 걸맞지 않는 기치 아래 사제師弟 동문의 유사한 화풍을 답습하는 것은 현대 남도 화단이 극복해야할 과제로 지적된다는 점이 그것이다. 그리고 남종화의 정신 운운하며 형식만 취했을 뿐, 회화의 기본 훈련에

소치기념관 전경
진도군 의신면 사천리 운림산방 안에 있다. 1980년에 남농 허건이 지어 진도군에 기증한 건물이 노후하여 2003년 10월에 진도군에서 다시 현대식 건물로 지었다. 소치 허련, 미산 허형, 남농 허건 등의 작품이 전시되어 있다.

무관심했다는 지적도 제기되고 있다.

이러한 지적에 대한 깊은 반성과 성찰이 요구되는 것은 일차적으로 지역 미술계인 호남 화단이지만, 궁극적으로는 전통의 의미와 전통회화의 정신, 그리고 그 현대적 재현에 대한 종합적 재검토가 필요하다고 하겠다. 철저한 자기반성과 재창조의 과정을 거치지 않는다면 전통화법은 답습을 반복하며 질적 저하를 거듭한 끝에 고사枯死할 위기에 처했기 때문이다.

한편으로는 끈끈한 향토애에 바탕을 두고 여러 대에 걸쳐 이룩한 예

술에 대한 지역민들의 한결같은 지지는 다른 지역이나 화파에서는 결코 찾아볼 수 없는 독특한 것이기 때문에, 보다 입체적인 평가와 해석이 필요하다는 주장에도 주목할 필요가 있다. 남종문인화라는 동아시아적 보편성을 가진 소중한 자산을 지역에 착근着根하고 여러 대에 걸쳐 발전시킨 호남 화단이야말로, 세계화와 지역화라는 상반된 가치를 동시에 추구하는 시대에 적합한 문화자산으로 평가될 것이라는 주장도 일리가 있기 때문이다.

허련 가계도

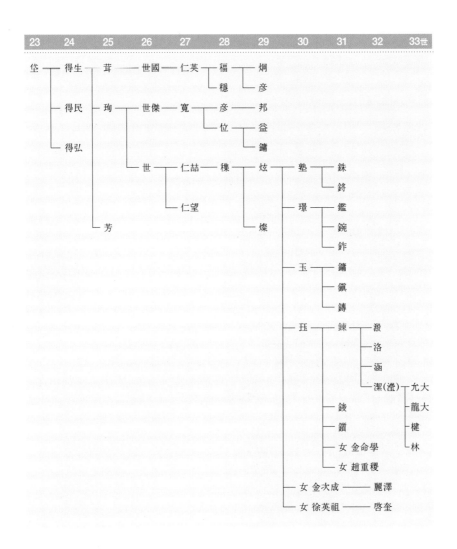

23	24	25	26	27	28	29	30	31	32	33世
岱	得生	茸	世國	仁英	福	炯				
					穩	彦				
	得民	珣	世傑	寬	彦	邦				
					位	益				
						鏞				
	得弘		世	仁喆	穫	炫	塾	銖		
								錚		
				仁望			璟	鑑		
								錠		
								鈼		
		芳				燦	玉	鏞		
								鎭		
								鏄		
							珏	鍊	澂	
									洛	
									涵	
									潔(澄)	允大
										龍大
										楗
										林
								鋑		
								鐕		
								女 金命學		
								女 趙重稷		
							女 金次成	麗澤		
							女 徐英祖	啓奎		

23世 垈 1586년(선조 19)~1662년(현종 3): 壽七十七 壽陞 通政大夫

24世 得生 1622년(광해군 14)~1684년(숙종 10): 禮曹正郞

25世 茸 1646년(인조 24)~1693년(숙종 19)

 珣 1649년(인조 27)~1703년(숙종 29)

 芳 1652년(효종 3)~1709년(숙종 35): 贈 承旨

26世 世礼 1676년(숙종 2~)

27世 仁喆 1694년(숙종 20~)

28世 穋 1728년(영조 4~)

29世 炫 1747년(영조 23)~1815년(순조 15)

30世 珏 1787년(정조 11~)

31世 鍊 1808년(순조 8)~1893년(고종 30)

32世 澂 1831년(순조 31)~1865년(고종 4)

 瀅 1862년(철종 13)~1938년

33世 楗 1908년(순종 2)~1987년

참고문헌

· 양천허씨대동수보종약소陽川許氏大同修譜宗約所, 『양천허씨세보』陽川許氏世譜, 경성, 1928
· 허씨대종회 편, 『허씨대종보』許氏大宗譜, 회상사, 1980

허련 연보

서력	왕위	나이	행적	참고사항
1808	순조 8	生	· 진도에서 출생	· 1월, 북청과 단천에서 폭동. · 이한철(화원) 생(~?).
			· 어릴 적부터 그림을 좋아함. · 숙부에게서 《오륜행실도》를 추천받아 여름 석 달을 걸려 4권을 그림.	· 1811. 홍경래의 난. · 1815. 김정희, 초의선사와 금란지교 맺음(추사집). · 1820. 이하응(왕족 서화가) 생(~1898).
1831	순조 31	24	· 장남 은숙(先 米山: ~1865) 생	· 정수영(문인화가) 졸(89세). · 오경석(중인 문인화가) 생(~1879). · 김조순(문인화가) 졸(67세).
1835	헌종 1	28	· 해남 대흥사 한산전에서 초의선사를 만남. · 해남 연동에 있는 윤두서 고택을 방문. 윤종민 형제와 처음 만남. 윤종민이 선대로부터 보관해 오던 서화첩(《공재화첩》등)을 몇 달간 빌려 화본으로 모사.	· 5월, 전국에 전염병이 만연. · 8월, 『순조실록』 편찬 시작. · 서유구, 『임원십육지』 저술.
1839	헌종 5	32	· 봄, 초의선사가 두릉 가는 길에 허련의 그림을 김정희에게 가져감. 서울로 올라오라는 초의선사의 편지가 옴. · 8월, 서울로 출발. 소사(현 경기도 부천) 가는 도중에 초의선사와 만남. 초의는 김정희에게 보내는 편지를 써줌. 서울 장동 월성위궁에서 김정희의 문하생으로 본격적인 서화 수업. · 겨울, 고종 아우와 함께 고향으로 내려감.	· 4월, 김정희, 성균관 대사성에 오름(실록). · 7월, 김정희, 병조참판에 제수(실록). · 11월, 척사윤음斥邪綸音 전국에 반포. · 이수민(화원) 졸(57세). · 이용림(중인 문인화가) 생(~?).
1840	헌종 6	33	· 숙부와 함께 서울에 가서 월성궁에 머물면서 서화수업. · 8월 20일, 충남 예산에서 김정희가 윤상도	· 8월 초, 김정희. 예산 향저로 내려감. 윤상도 사건에 연루되어 제주도 대정 유배.

180

			옥사에 연루되어 유배를 당하는 장면을 목격.	·12월, 순원왕후 김씨.
			·충남 공주 마곡사 상원암에 가서 10여 일 머무	수렴청정을 거둠.
			르다가 강경포를 따라 9월 그믐에 내려옴.	풍양 조씨의 세도정치 시작.
1841	헌종 7	34	·2월, 김정희의 유배지 제주도 대정에 감.	·1월 10일 이후, 헌종이 친히
			·6월 8일, 중부[瓌]의 부음을 듣고 대정을	모든 정사를 결재함.
			출발하여 19일에 집에 도착.	·12월, 전국에 전염병 만연.
				·안건영(화원) 생(~1876).
1842	헌종 8	35	·강진 병영의 병사兵使 이덕민李德敏	·김정희 부인 예안 이씨 졸
			막하에 있었음.	(완당전집)
				·신명준(문인화가) 졸(40세).
				·김준영(화원) 생(~?).
1843	헌종 9	36	·7월, 대흥사에 있다가 이용현李容鉉의	·장승업(화원) 생(~1897).
			제주목사 부임에 동행하여 제주로 감.	·양기훈(화원) 생(~1897).
			제주목사의 막하에 있으면서 추사 유배지를	
			계속 왕래.	
			·《소치화품》小癡畵品 그림(일본 개인 소장).	
1844	헌종 10	37	·봄, 제주도를 나올 적에 김정희가 신관호를	·조희룡, 『호산외기』 펴냄.
			추천함.	·김정희, 이상적에게
			·집에 돌아온 후 해남 우수사로 부임한 신관호의	〈세한도〉를 그려 줌.
			연락을 받고 만남. 신관호 막하에서 지냄.	
1846	헌종 12	39	·정월, 신관호가 조정으로 돌아오는 길에	·6월, 프랑스 해군 소장
			함께 서울로 옴. 초동에서 두어 달 묵다가	세실Cecille. 천주교 탄압을
			북촌으로 옮김.	구실로 군함 3척을 이끌고
			·5월 20일, 안현安峴에 있는 권돈인의 집	충청도 외연도에 들어와
			별관에 머뭄.	왕에게 국서를 전달하고 감.
			·헌종의 명을 받들어 《연운공양첩》	·7월 26일, 김대건
			煙雲供養帖 등을 그림.	새남터에서 순교.
			·《산수화첩》 그림(개인 소장).	·8월, 권돈인 영의정 사직.
1847	헌종 13	40	·제주도 대정으로 김정희를 찾아감.(세번째)	·6월, 프랑스군함 글로아르 호,
			·〈소동파입극상〉 그림	세실 소장의 국서에 대한 답을
			(권돈인 찬, 일본 개인 소장).	받으러 오다 전라도 고군산
			·〈산수화〉 그림(8폭, 강위 제題, 소장처 미상).	열도 해안에 좌초.

西曆	王位	나이	행적	참고사항
				· 벽오사碧梧社 결성.
1848	헌종 14	41	· 8월, 신관호의 주선으로 전주에서 고부감시 급제. · 9월 13일, 서울에 도착하여 초동 신관호의 집에 머물면서 매일 그림을 그려 헌종에게 진상. · 10월 11일, 훈련원의 초시 급제. · 10월 28일, 춘당대春塘臺 회시會試에 합격. · 헌종에게서 하사받은 돈으로 집을 구입. · 지씨池氏 녀와 중혼.	· 6월 이후, 서양 선박, 경상·전라·황해·강원·함경도 앞 바다에 나타남. · 김정희, 제주도 유배에서 풀림(12월 6일). · 김정희, 〈추란도〉秋蘭圖 그림(개인 소장).
1849	헌종 15	42	· 1월 15일, 첫 입시入侍(창덕궁 낙선재). · 1월 22일, 두번째 입시. · 1월 25일, 세번째 입시. 화첩을 진상. · 5월 26일, 네번째 입시. · 5월 29일, 다섯번째 입시 (낙선재 중희당重熙堂). · 입시한 어느 날 『시법입문』詩法入門을 하사받음.	· 3월, 서양 선박 출몰로 민심 동요. · 6월 6일, 헌종 승하(1827~). · 6·7월, 김정희. 김수철· 허련 등에게 서화평을 해줌 (『예림갑을록』). · 9월, 전기. 김정희로부터 받은 서화평을 모아 『예림 갑을록』 편집.
1850	철종 1	43	· 3남 함涵(~?) 생. · 해남 대흥사로 내려감.	· 채용신(화원: ~1941) 생. · 이경림(지방 여항문인화가: ~?) 생.
1851	철종 2	44	· 여름,《신해년화첩》辛亥年畵帖 그림 (개인 소장). · 〈묵매도〉墨梅圖 그림(전기田琦 제題: 개인 소장).	· 안동 김씨 세도정치 재개. · 7월, 김정희 북청으로 유배. · 12월, 순원왕후 김씨 수렴 청정 거둠. 철종의 친정 시작됨.
1853	철종 4	46	· 초의선사를 다시 방문함. · 〈일속산방도〉一粟山房圖 그림 (소장처 미상).	· 봄, 직하시사稷下詩社 결성. · 6월, 각지에 유랑민 증가. · 조석진(화원) 생(~1920).
1855	철종 6	48	· 과천의 김정희를 찾아감. · 정약용의 둘째 아들 정학유丁學游가	· 5월, 조희룡·이기복 등 오로회五老會를 갖고 유숙

				에게 그림을 그리게 함. · 김응원(여항문인화가) 생 (~1921).
			돌아가 두릉으로 문상.	
1856	철종 7	49	· 진도에 운림산방雲林山房 마련함.	· 10월 10일, 김정희 졸(71세).
1858	철종 9	51	· 11월 21일, 해남의 윤종민이 찾아옴.	· 오경석, 『삼한금석록』 간행. · 강진(문인화가) 졸(52세).
1860	철종 11	53	· 3월 20일, 대흥사에서 윤종민 등과 함께 시를 지음. · 막내 동생[鑽]의 일로 전주에 갔다가 눌러 살게 됨. · 전주의 동쪽 관선교觀仙橋에 집을 마련함.	· 민영익(문인화가) 생 (~1914). · 4월, 최제우 경주에서 동학 창시. · 콜레라로 40만 명 사망.
1861	철종 12	54	· 권돈인의 제사에 참배. · 봄, 서울에 가서 가족을 데리고 전주로 옴. · 〈산수화〉 10폭 병풍 그림 (고려대학교박물관 소장).	· 안중식(화원) 생(~1919). · 김정호, 『대동여지도』 간행.
1862	철종 13	55	· 4남 결潔(~1938: 작은 米山, 후에 瀄으로 개명) 생. · 봄, 큰아들이 가족을 데리고 전주로 옴. · 2월, 진주민란. 임술민란 시작됨. · 유재건, 『이향견문록』 편찬.	
1863	철종 14	56	· 여름, 〈방황자구벽계청장도〉 倣黃子久碧溪靑嶂圖 그림(소장처 미상). · 『치객만고』癡客漫臺 저술(개인 소장).	· 11월, 동학교주 최제우 체포. · 12월, 철종 승하(1831~). · 이하응, 흥선대원군에 오름.
1864	고종 1	57	· 정건조鄭健朝의 신세를 많이 짐.	· 3월, 동학교주 최제우, 사형됨(1824~). · 오세창(서예가) 생(~1953).
1865	고종 2	58	· 다시 진도로 돌아옴. · 5월 16일, 큰아들 은溵 사망(34세). · 8월부터 석 달 동안 소송을 당함. 소송 문제로 상경하여 민승호閔升鎬 집에 머무름. · 겨울, 임피 나포(현 전북 옥구군 나포면)로 이사.	· 3월, 만동묘萬東廟 철폐. · 4월, 흥선대원군 경복궁 景福宮 중건重建을 명함. · 5월, 삼군부 설치.

西曆	王位	나이	행적	참고사항
1866	고종 3	59	· 정월, 상경. 대보름에 안현에서 헌종에 바쳤던 《소치묵연첩》小癡墨緣帖을 발견하고, 헌종에게 바친 지 20년 만에 다시 찾음. · 4월 초파일 저녁. 김흥근金興根과 삼계동 산정에 들어감. · 5월, 김흥근과 하직하고 내려옴. · 여름, 〈선면산수도〉扇面山水圖 (서울대박물관 소장) 그림. · 여름, 도위공都尉公 이현근李賢根을 찾아 인사함. · 가을, 윤정현尹定鉉과 만남. · 10월, 고향으로 돌아가서 부모 산소를 지나다가 면례緬禮를 함. · 섣달, 나시포羅市浦에 다녀옴.	· 초의선사 졸(81세). · 7월, 조희룡(여항문인화가) 졸(78세). · 이경민 『회조질사』 熙朝軼事 편찬. · 2월, 프러시아인 오페르트 통상을 청함. · 7월, 미국 상선 제너럴 셔먼호 사건 일어남. · 9월, 병인양요 시작.
1867	고종 4	60	· 5월, 임피 나포羅浦에서 가족들과 귀향. · 여름, 『운림묵연』雲林墨緣 저술(개인 소장). · 12월, 진도 운림산방에서 『몽연록』夢緣錄을 씀.	· 2월, 이하응,《우시난맹첩》 又是蘭盟帖을 그림. · 『육전조례』 간행.
1868	고종 5	61	· 초의선사의 종상終祥의 재齋를 올리는 곳에 가서 곡을 함. · 5월,《호로첩》葫蘆帖 그림 (29폭, 개인 소장). · 여름, 대둔사에 있을 때 윤종민이 서너 차례 찾아와 함께 시를 지음. · 전주에서 지냄. 정건조鄭健朝, 정원용鄭元容, 정기세鄭基世 등과 어울림.	· 4월, 오페르트 사건 (남연군묘 도굴 사건). · 7월, 경복궁 중건 완공. · 『완당선생전집』阮堂先生 全集 간행. · 김규진(서화가) 생 (~1933).
1869	고종 6	62	· 가을,《천태첩》天台帖 그림 (11폭, 개인 소장). · 그믐,《채씨효행도》蔡氏孝行圖 삽화 그림(개인 소장).	· 3월, 전라도 광양현에 민란 발생. · 9월 4일, 서울. 종로상가 대화재.
1871	고종 8	64	· 정월, 정익호鄭翼皓에게서 『몽연록』「발문」 받음.	· 4월, 신미양요.

1874	고종 11	67	·《산수화첩》그림(국립중앙박물관 소장).	·7월, 만동묘 중건 완료. · 달레, 『한국천주교회사』 파리에서 간행.
1875	고종 12	68	· 초추, 두릉에 감.	· 8월 20일. 운양호사건.
1876	고종 13	69	· 7월, 능주에 머무름. · 9월, 전북 장수로 가서 김영문金永文을 만나 서너 달 함께 지냄.	· 2월, 병자수호조약 조인. · 7월, 경기·삼남지방 가뭄 등으로 피해 극심.
1877	고종 14	70	· 초봄, 김영문에게서 『몽연록』「발문」을 받음. · 중춘, 『연화부』蓮花賦 지음. · 3월, 남원 선원사禪院寺에 머무름. · 초추, 선원사에서《한묵청연첩》翰墨淸緣帖 (개인 소장)에 〈매죽도〉梅竹圖를 그림. 각공刻工을 불러 김정희 글씨를 판각. · 9월, 전주 근방 적취정積翠亭에서 넉 달을 머물며 추사의 글씨를 모방하고 배접함. · 서울에서 흥선대원군과 수차에 걸쳐 만남. 흥선대원군이 허련에게 〈총란도〉叢蘭圖를 그려줌. · 섣달 그믐께, 나포羅浦에 있는 제수댁으로 가서 과세過歲를 함.	· 김창수, 〈산수도〉 8폭 병풍 그림(개인 소장). · 4월, 보리의 흉작으로 술·식혜 등의 제조 엄금. · 7월, 국내에 잠입한 프랑 스인 조선교구 주교 리델 및 두세·로베르 등 체포.
1878	고종 15	71	· 나포 제수댁에서 과세한 후 임피읍에서 20여 리 떨어진 불지사佛智寺에 머무름. 이교영李喬榮에게서 『몽연록』「서를 받음. · 4월, 절에서 내려와 웅포 (현 전북 익산군 웅포면)에 머무름. · 5월, 한산읍(현 충남 서천군 한산읍) 봉서암鳳棲庵에 머무름. · 5월, 김한제金翰濟에게서 『몽연록』 「발문」을 받음. · 여름, 오석산烏石山에 있는 김유제金有濟를 찾아가 만남. · 6월, 김정희의 생일인 6월 초삼일 예산 김정희의 집에 가서 제수를 마련하고 제문을 지어 영정에 바침.	· 육교시사六橋詩社 모임 뒤에 유영표劉英杓 그림 (강위전집). · 5월, 강원도 간성 건봉사 화재. · 9월, 육상궁 화재. · 9월, 부산, 두모포에 세관 설치. · 12월, 전국 조창漕倉의 폐해가 심해 도차각색都差 各色을 폐지. · 김용진(문인서화가) 생 (~1968). · 이해, 일본군함,

西曆	王位	나이	행적	참고사항
			· 김정희 집안의 원찰願刹인 화암사華嚴寺에 가서 여름을 지냄. · 7월, 처서. 김정희 구택을 출발하여 경기도 화성에 도착. 서광태徐光台에게서 『몽연록』 「발문」을 받음. 민영익을 만나 병풍과 화첩 등을 그림. · 〈금강산도〉(개인 소장), 〈수자매수〉壽字梅樹 (남농기념관) 그림.	전국의 해안을 측량.
1879	고종 16	72	· 민영익의 집을 나옴. 《한림묵연첩》翰墨淸緣帖 만듦. · 2월 20일, 남대문을 나섬. 홀로 문의현 (현 충북 청원군 문의현)으로 가서 10여 일 머무름. · 공주, 은진, 강경, 익산 등을 거쳐 임피로 감. 임피에서 4월 19일에 배를 출발하여 28일에 집에 도착함. · 8월, 『속연록』續緣錄을 씀. · 중추, 흥선대원군과의 인연을 기록한 「결계기」結契記를 씀. · 겨울, 상경. · 〈괴석도〉(개인 소장) 그림	· 5월, 원산 개항. · 6월, 일본에서 전파된 콜레라, 전국에 창궐. · 여름, 중부이남 지방에 폭우. · 12월, 지석영 충주군 덕산면에서 최초로 종두 실시. · 개화승 이동인, 성냥을 처음으로 소개.
1880	고종 17	73	· 섣달, 소한 후 3일. 남홍철南弘轍에게서 『속연록』續緣錄 「발문」을 받음. · 겨울, 신석희申奭熙와 이상덕李相悳에게서 『속연록』 「발문」을 받음. · 겨울, 『치옹만고』癡翁漫橐 저술(개인 소장).	· 5월, 수신사 김홍집 일행 서울 출발(7월, 동경 도착). · 12월, 삼군부 폐지하고 통리기무아문 설치. · 방윤명(여항문인화가) 졸(54세).
1883	고종 20	76	· 〈산수도〉 8첩 병풍 그림 (홍익대학교박물관 소장).	· 1월, 인천항 개항. · 황철, 상해에서 사진술을 배운 후 귀국하여 집에 사진촬영소 설치.
1886	고종 23	79	· 4월, 장석우張錫愚에게서 『속연록』 「발문」을 받음.	· 1월, 노비 세습제 폐지. · 4월, 이화학당 설립.

			· 11월 12일, 「모시임종시유언차」某時臨終時遺言次를 씀.	· 6월, 지방에 콜레라 만연. · 고희동(서양화가) 생 (~1965).
1887	고종 24	80	· 〈무이구곡병〉武夷九曲屛 그림(개인 소장). · 〈묵매일지병〉墨梅一枝屛 그림(개인 소장). · 〈여산폭포〉廬山瀑布 그림(개인 소장). · 《노치묵존》老癡墨存 그림(개인 소장). · 통정지중추부사通政知中樞府事에 제수.	· 민영익, 홍콩으로 망명 · 영국군함 거문도 철수 (1885~). · 7월, 성균관을 경학원으로 개칭. · 9월, 언더우드. 새문안교회 설립.
1893	고종 31	86	· 9월 6일 졸	· 최초로 전화기 도입. · 박승무(동양화가) 생(~1980). · 시카고 만국박람회에 참가.

참고문헌

· 허유 저 · 김영호 편, 『소치실록』小癡實錄, 서문당, 1976.

　　　 저 · 진도문화원 편 · 진도군고전국역판발간추진위원회 역, 『운림잡저』雲林雜著, 진도군, 1988.

　　　 저 · 진도문화원 편 · 박래호 역, 『운림수록』雲林需錄, 진도문화원, 1998.

· 『한국민족문화대백과사전』 26 연표 · 편람, 한국정신문화연구원, 1991.

· 한국미술연구소 편, 『동아시아 회화사연표』 선사시대~1950년, 『미술사논단』 제5호 별책부록, 1997년 상반기.

· 홍선표, 「조선시대회화사연표」, 『조선시대회화사론』, 문예출판사, 1999.

도판 목록

- 〈목기 깎기〉〔旋車圖〕_《윤씨가보》尹氏家寶 중, 윤두서, 조선, 18세기 초, 모시에 수묵, 32.4 ×20.2cm, 해남 윤씨 종가.
- 〈야좌도〉夜坐圖 _ 심주沈周, 중국, 명, 1492년, 종이에 수묵담채, 84.8×21.8cm, 대북 고궁 박물원.
- 〈용슬재도〉容膝齋圖 _ 예찬倪瓚, 중국, 원, 1372년, 종이에 수묵, 74.7×35.5cm, 대북 고궁 박물원.
- 〈방예운림죽수계정도〉倣倪雲林竹樹溪亭圖 _ 허련, 조선, 19세기, 종이에 담채, 21.2× 26.3cm,, 서울대학교박물관.
- 〈대폭산수〉大幅山水 _ 허련, 조선, 19세기, 크기·재질 미상, 『부내박창훈박사서화골동애잔 품매립목록』府內朴昌薰博士書畵骨董愛殘品賣立目錄, 1941년.
- 〈태령십청원도〉台嶺十靑園圖 _ 허련, 조선, 19세기, 종이에 담채, 23.9×29.1cm, 개인.

제3장 ┃ 추사 – 당대 최고의 인물을 스승으로 모시다

- 추사 고택 _ 조선, 1930년대 추정, 12.5×19cm, 후지쓰카 아키나오 기증, 과천시.
- 〈계산포무도〉溪山苞茂圖 _ 전기田琦, 조선, 1849년, 종이에 먹, 24.5×41.5cm, 국립중앙박 물관.
- 〈부춘산거도〉富春山居圖(부분) _ 황공망黃公望, 중국, 원, 종이에 수묵, 33×636.9cm, 대북 고궁박물원.
- 추사 적거지
- 보정헌保定軒 편액 _ 헌종, 조선, 19세기, 54×153.5cm, 국립고궁박물관.
- 〈용〉_《소치화품》小癡畵品 8엽, 허련, 조선, 1843년, 종이에 담채, 지두指頭, 23.3×33.6cm, 일본 개인.
- 〈격룡〉擊龍 _ 윤두서, 조선, 18세기, 종이에 채색, 21.5×19.5cm, 해남 윤씨 종가.
- 〈제주〉_《소치화품》9엽, 허련, 조선, 1843년, 종이에 담채, 지두指頭, 23.3×33.6cm, 일본 개인.
- 〈오백장군암〉五百將軍巖 _ 허련, 조선, 1841~1848년 경, 비단에 담채, 58.0×31.0cm, 간송 미술관.
- 〈산수도〉_ 8폭(부분) 허련·강위 합작, 조선, 1846~1848년 경, 재질·크기·소장처 미상.
- 〈완당선생초상〉_ 허련, 조선, 19세기, 종이에 담채, 36.5×26.3cm, 개인.

- 〈동파입극상〉東坡笠屐像 _ 허련, 조선, 19세기, 종이에 수묵, 44.1×32.0cm, 일본 개인.
- 〈소동파입극도〉蘇東坡笠屐圖 _ 중봉당中峰堂 모사, 조선 19세기, 종이에 수묵담채, 106.5 ×31.4cm, 국립중앙박물관.
- 〈완당선생해천일립상〉阮堂先生海天一笠像 _ 허련, 조선, 19세기, 종이에 담채, 51.0× 24.0cm, 디아모레 뮤지움.
- 〈세한도〉歲寒圖 _ 권돈인權敦仁, 조선, 19세기, 종이에 수묵, 22.1×101.5cm, 국립중앙박물관.
- 『시법입문』詩法入門과 헌종의 인장(부분) 책 크기 17.9×12.1cm. 개인.

제4장 | 몽연 – 꿈같은 인연의 연속

- 《보소당인병풍》寶蘇堂印屛風 _ 조선, 19세기, 10폭 병풍, 국립고궁박물관.
- 낙선재 인 _ 조선, 19세기, 국립고궁박물관.
- 〈산수도〉 _ 헌종, 조선, 1843년, 크기 · 재질 · 소장처 미상.
- 허련이 헌종에게 바친 그림들
- 『예림갑을록』藝林甲乙錄 _ 조선, 1849년, 27×33cm, 남농미술문화재단.
- 〈추강만촉도〉秋江晚矚圖 _ 8인수묵산수도 중, 허련, 조선, 1839년, 비단에 담채, 72.5× 34.0cm.
- 〈일속산방도〉一粟山房圖 _ 허련, 조선, 1853년, 23×32cm, 재질 · 소장처 미상.
- 1890년대의 운종가(雲從街: 종로)
- 〈도성대지도〉(광통교廣通橋 부분) _ 작자 미상, 조선, 1754~1760년 경 추정, 종이에 채색, 188×213cm, 서울역사박물관.

제5장 | 화업 – 예술의 정점에 오르다

- 김정희가 써준 '소허암' 小許庵 편액을 들고 있는 허련의 손자 허건
- 운림산방의 옛 모습과 1982년 4월 정비 직후의 모습
- 〈선면산수도〉扇面山水圖 _ 허련, 조선, 1866년, 종이에 담채, 21×60.8cm, 서울대학교박물관.
- 삼계산장 실경
- 『몽연록–소치실록』 _ 허련, 조선, 1867년, 남농미술문화재단.
- 『속연록–소치실록』 _ 허련, 조선, 1879년, 남농미술문화재단.

- 《호로첩》葫蘆帖 표지 _ 허련, 조선, 1866년, 종이에 먹, 29×21.3cm, 남농미술문화재단.

- 〈윤덕희필 송하인물도〉松下人物圖 _《호로첩》중, 허련, 조선, 19세기, 종이에 수묵, 96.7× 48.8cm.

- 〈완당필 산수도〉_《호로첩》중, 허련, 조선, 19세기, 24.9×30.1cm.

- 〈모란육폭대병〉(부분) _ 허련, 조선, 1882년, 종이에 먹, 남농기념관.

- 《연화시경첩》蓮華詩境帖 _ 허련, 조선, 1877년, 크기·재질·소장처 미상.

- 〈괴석〉怪石과 〈소매〉小梅 대련 _ 정학교, 조선 말기, 종이에 수묵, 각 141.0×45.5cm, 개인.

- 〈지두산수〉指頭山水 _ 허련, 조선, 19세기, 종이에 먹, 96.7×48.8cm, 전남대학교박물관.

- 〈지두누각산수〉指頭樓閣山水 _ 허련, 조선, 19세기, 종이에 먹, 99.2×48.5cm, 개인.

- 〈괴석〉_ 허련, 조선, 19세기, 종이에 먹, 각 49.5×31.4cm, 삼성미술관 리움.

- 허련의 간찰 _ 허련, 조선, 19세기, 크기 및 소장처 미상.

제5장 | 전락 – 황혼의 비애

- 〈침계〉梣溪 _ 김정희, 조선, 19세기, 종이에 먹, 42.8×122.7cm, 간송미술관.

- 〈완당탁묵〉阮堂拓墨(부분) _ 허련, 조선, 1877 이후, 25.7×31.2cm, 판각본, 개인.

- 〈이하응 초상–와룡관학창의본〉臥龍冠鶴氅衣本 _ 이한철李漢喆·유숙劉淑 그림·한홍적韓 弘迪 장황, 조선, 1869년, 비단에 채색, 130.8×66.2cm, 서울역사박물관, 보물 제1499호.

- 〈총란도〉叢蘭圖 _ 이하응, 조선, 1879년, 크기·재질·소장처 미상.

- 〈묵란도〉대련 _ 민영익, 조선, 1879년, 종이에 먹, 각 124×33.5cm, 개인.

- 《한묵청연》翰墨淸緣 표지 _ 손재형 서, 조선, 1879년, 개인.

- 〈기명도〉器皿圖 _《한묵청연》2엽, 허련, 조선, 1879년, 종이에 담채, 18.4×25.4cm, 남농미 술문화재단.

- 〈석류매지〉石榴梅枝 _ 윤두서, 조선, 18세기, 종이에 수묵, 30.1×24cm, 해남 윤씨 종가.

- 후지쓰카 부자 _ 후지쓰카 아키나오 기증, 과천시.

- 〈국화도〉_ 유식劉栻, 중국, 청, 1829년, 종이에 먹, 82×38cm, 후지쓰카 아키나오 기증, 과천시.

- 〈청완도〉淸玩圖 _《운림묵연》雲林墨緣 중, 허련, 조선, 19세기, 종이에 수묵, 18.5×23.3cm, 남농미술문화재단.

- 〈금강산도〉_ 허련, 조선, 1878년, 종이에 수묵, 31×123.7cm, 개인.

· 《노치묵존》老癡墨存 _ 허련, 조선, 1887년, 종이에 수묵담채, 21.8×34.1cm, 개인.

· 〈귀화전도〉鬼火前導 _ 《채씨효행도》蔡氏孝行圖 9면, 허련, 조선, 1869년, 비단에 담채, 23×
31.7cm, 개인.

맺음말 ┃ 예향의 원조

· 〈괴석 소나무〉〔怪石松〕 _ 허은, 조선, 19세기, 비단에 담채, 110.6×51.6cm, 개인.

· 〈산수〉 _ 허형, 20세기, 종이에 수묵담채, 36.5×29.5cm, 고려대학교박물관.

· 〈목련동〉木蓮洞 _ 허련, 1950년대, 종이에 수묵담채, 48×69cm, 부국문화재단.

· 소치기념관 전경

_ 이 책의 저자와 도서출판 돌베개는 모든 사진과 그림 자료의 출처 및 저작권을 찾고, 정상
적인 절차를 밟아 사용하기 위해 최선을 다했습니다. 혹시 누락된 것이 있거나 착오가 있다면
다음 쇄를 찍을 때 수정하겠습니다.

참고문헌

1. 단행본

한문

허련許鍊, 『공곡청향』空谷淸香, 『노치묵연』老癡墨緣, 『산호벽수』珊瑚碧樹, 『소치묵연』小癡墨緣, 『소치일초』小癡日鈔, 『운림노묵』雲林老墨, 『운림수록』雲林隨錄, 『운림잡저』雲林雜著, 『일생묵연』一生墨緣, 『제화잡록』題畵襍錄, 『천태첩』天台帖, 『치객만고』癡客漫藁, 『치옹만고』癡翁漫稿, 『한묵청연』翰墨淸緣(개인 소장)

고유섭高裕燮 편編, 『조선화론집성』朝鮮畵論集成 上·下, 경인문화사景仁文化社, 1982.

양천허씨대동수보종약소陽川許氏大同修譜宗約所, 『양천허씨세보』陽川許氏世譜, 경성京城, 1928.

국문

강관식, 『조선 후기 궁중화원 연구』 상·하, 돌베개, 2001.

강명관, 『조선 후기 여항문학 연구』, 창비, 1997.

_____, 『조선시대 문학예술의 생성 공간』, 소명출판, 1999.

_____, 『조선 사람들, 혜원의 그림 밖으로 걸어나오다』, 푸른역사, 2001.

_____, 『조선의 뒷골목 풍경』, 푸른역사, 2003.

고연희, 『조선후기 산수기행예술 연구』, 일지사, 2001.

_____, 『조선시대 산수화』, 돌베개, 2007.

김상엽·황정수 공편, 『경매된 서화—일제시대 경매도록 수록의 고서화』, 시공사, 2005.

김정희 저·신호열 편역, 『완당전집』(전3권), 민족문화추진회, 1988.

김정희 저·홍찬유 감수·정후수 역, 『추사 김정희 시 전집』, 풀빛, 1999.

김태준, 『조선한문학사』, 조선어문학회, 1931.

노자키 세이킨·변영섭·안영길 공역, 『중국길상도안』, 도서출판 예경, 1992.

박은순, 『금강산도 연구』, 일지사, 1997.

박정혜, 『조선시대 궁중기록화 연구』, 일지사, 2000.

백인산, 『소선의 묵숙』, 대원사, 2007.

범해 찬·김윤세 역, 『동사열전』, 광제원, 1991.

변영섭, 『표암 강세황 회화 연구』, 일지사, 1988.

소치연구회 간·김상엽 저, 『소치 허련』, 학연문화사, 2002.

소치연구회 편, 『소치연구』 창간호, 2003.

안대회 엮음, 『조선후기 소품문의 실체』, 소명출판, 2003.

안휘준, 『한국회화사』, 일지사, 1980.

_____, 『한국회화의 전통』, 문예출판사, 1988.

_____, 『한국 회화사 연구』, 시공사, 2000.

오세창 편저·홍찬유 감수·동양고전학회 역, 『국역 근역서화징』(전3권), 시공사, 1998.

오주석, 『단원 김홍도』, 열화당, 1998.

_____, 『옛 그림 읽기의 즐거움』, 솔, 1999.

유홍준, 『화인열전』 1·2, 역사비평, 2001.

_____, 『완당평전』 1·2·3, 학고재, 2002.

이내옥, 『공재 윤두서』, 시공사, 2003.

이동주, 『한국회화소사』, 서문당, 1972.

_____, 『우리나라의 옛그림』, 박영사, 1975.

_____, 『우리 옛 그림의 아름다움』, 시공사, 1996.

이태진, 『고종시대의 재조명』, 태학사, 2000.

이태호, 『조선후기 회화의 사실정신』, 학고재, 1996.

임형택, 『한국문학사의 시각』, 창비, 1984.

_____, 『실사구시의 한국학』, 창비, 2000.

_____, 『한국문학사의 논리와 체계』, 창비, 2002.

정민, 『18세기 조선 지식인의 발견』, 휴머니스트, 2007.

정병모, 『한국의 풍속화』, 한길사, 1998.

정병삼 외, 『추사와 그의 시대』, 돌베개, 2002.

정후수, 『조선후기 중인문학연구』, 깊은샘, 1990.

_____, 『추사김정희논고』, 한성대학교출판부, 2008.

조선미, 『한국 초상화 연구』, 열화당, 1983.

조희룡 저·실시학사 고전문학연구회 역, 『조희룡전집』(전6권), 한길아트, 1999.

진준현, 『단원 김홍도 연구』, 일지사, 1999.

초의 저·이종찬 외 역, 『초의집 외』, 동국대학교 부설 동국역경원, 1997.

최완수, 『김추사연구초』, 지식산업사, 1976.

_____ 외, 『진경시대』 1·2, 돌베개, 1998.

한정희, 『한국과 중국의 회화』, 학고재, 1999.

허건, 『남종회화사』, 서문당, 1994.

허유 저·진도문화원 편·진도군고전국역판발간추진위원회 역, 『운림잡저』, 진도문화원, 1988.

_____·진도문화원 편·박래호 역, 『운림수록』, 진도문화원, 1998.

허유 저·김영호 편역, 『소치실록』, 서문당, 1976.

홍선표, 『조선시대회화사론』, 문예출판사, 1999.

_____ 외, 『17·18세기 조선의 외국서적 수용과 독서문화』, 혜안, 2006.

후지쓰카 지카시藤塚鄰 저·박희영 역, 『추사 김정희 또 다른 얼굴』〔清朝文化東傳の研究〕, 아카
　　　데미하우스, 1994.

2. 도록

유복렬 편, 『한국회화대관』, 문교원, 1969.

간송미술관 편, 『추사명품첩』, 지식산업사, 1976.

『운림산방사대가전』, 전남매일신문사, 1979.

『허소치전』, 신세계백화점, 1981.

간송미술관 편, 『추사정화』, 지식산업사, 1983.

『호남의 전통회화』, 국립광주박물관, 1984.

임창순 책임 감수, 『추사 김정희』한국의 미 17, 중앙일보사, 1985.

『조선시대 소치허련전』, 대림화랑, 1986.

『한국근대회화백년』, 국립중앙박물관, 1987.

『19세기 문인들의 서화』, 열화당, 1988.

『구한말의 그림』, 학고재, 1989.

『소치일가사대화집』, 문화방송, 1990.

『추사와 그 유파』, 대림화랑, 1991.

『조선후기 그림과 글씨』, 학고재, 1992.

『조선시대회화전』, 대림화랑, 1992.

『한국전통회화』, 서울대학교박물관, 1993.

『한국근대회화명품』, 국립광주박물관, 1995.

『해남윤씨가전고화첩−가전보회·윤씨가보』, 문화체육부·문화재관리국, 1995.

『화연을 찾아서−소치·미산·의재·남농』, 세종화랑, 1998.

『남농기념관소장품선』, 남농기념관, 1999.

『완당과 완당바람−추사 김정희와 그의 친구들』, 동산방·학고재, 2002.

『추사글씨 탁본전−추사체의 진수, 과천시절』, 과천시·한국미술연구소, 2004.

『조선말기회화전』, 삼성미술관 리움, 2006.

『추사 서거 150주년 기념 추사 글씨 귀향전−후지츠카 기증 추사 자료전, 과천시·경기문화재단,
 2006.

『추사 김정희−학예 일치의 경지』, 국립중앙박물관, 2007.

『소치정화전』, 우림화랑, 2007.

3. 논문

강관식,「조선후기 남종화풍의 흐름」,『간송문화』39, 한국민족미술연구소, 1990.

_____,「조선후기 미술의 사상적 기반」,『한국사상사대계』5, 한국정신문화연구원, 1992.

강영주,「운미 민영익의 생애와 회화 연구」, 동국대학교 대학원 미술사학과 석사학위 논문,
 2001. 2.

김명선,「『개자원화전』 초집과 조선 후기 남종산수화」,『미술사학연구』210, 한국미술사학회,

1996.

김상엽, 「소치 허련의 《호로첩》」, 『미술사논단』 13, 한국미술연구소, 2001. 12.

_____, 「소치 허련 관계 신자료의 회화사적 의의」, 『미술사학』 16, 한국미술사교육학회, 2002. 8.

_____, 「『소치실록』의 구성과 내용」, 『소치연구』 창간호, 2003.

_____, 「추사 글씨 판각과 소치」, 『추사글씨 탁본전-추사체의 진수, 과천시절』, 과천시·한국미술연구소, 2004.

_____, 「남종화의 전개와 호남의 전통화단」, 『남농 허건-남농 서거 20주년 기념 기획전』, 국립현대미술관, 2007.

_____, 「소치 허련의 《채씨효행도》 삽화」, 『미술사논단』 26, 한국미술연구소, 2008. 6.

김영복, 「『예림갑을록』 해제와 국역」, 『소치연구』 창간호, 2003.

김지선, 「우봉 조희룡의 매화도」, 『미술사연구』 21, 2007.

김현권, 「추사 김정희의 산수화」, 『미술사학연구』 240, 한국미술사학회, 2003.

나종면, 「18세기 시서화론의 미학적 지향」, 성균관대학교 대학원 국어국문학과 박사학위 논문, 1997.

_____, 「『치거재초고』 국역」, 『소치연구』 창간호, 2003.

도미자, 「소치 허련의 산수화」, 『고고역사학지』 13·14 합집, 동아대학교박물관, 1998.

문순태, 「운림산방 3대의 생애와 작품세계」, 『운림산방 화집』, 전남일보사, 1979.

_____, 「미산의 회화사적 위치」, 『소치일가사대화집』, 문화방송, 1990.

박진주, 「허소치의 예술과 생애」, 『소치일가사대화집』, 문화방송, 1990.

방현아, 「강이천과 「한경사」」, 『민족문학사연구』 5, 민족문학사연구소, 1995.

백인산, 「추사파의 묵죽화」, 『동악미술사학』 5, 동악미술사학회, 2006.

성혜영, 「19세기의 중인문화와 고람 전기의 작품세계」, 『미술사연구』 14, 미술사연구회, 2000.

손명희, 「조희룡의 매·란·죽·석도 연구」, 『미술사학연구』 252, 2006. 12.

손정희, 「19세기 벽오사 회화 연구」, 홍익대학교 대학원 미술사학과 석사학위 논문, 1999.

오광수, 「호남지방의 화단전통」, 『한국현대미술전집』 3, 한국일보사, 1978.

원동석, 「허건의 남화정신」, 『허백련/허건』 한국근대회화선집 한국화 7, 금성출판사, 1990.

유옥경, 「혜산 유숙의 〈수계도권〉 연구」, 『미술자료』 59, 국립중앙박물관, 1996.

유홍준, 「조선후기 문인들의 서화비평방식에 대한 고찰」, 『19세기 문인들의 서화』, 열화당, 1988.

_____, 「개화기─구한말 서화계의 보수성과 근대성」, 『구한말의 그림』, 학고재, 1989.

_____, 「헌종의 문예 취미와 서화 컬렉션」, 『조선왕실의 인장』, 국립고궁박물관, 2006.

이내옥, 「공재 윤두서의 학문과 회화」, 국민대학교 대학원 사학과 박사학위논문, 1994.

이선옥, 「소치 허련과 호남의 매화도」, 『호남문화연구』 32·33, 2003. 12.

_____, 「조선시대 매화도 연구」, 한국정신문화연구원 한국학대학원 박사학위 논문, 2004.

이수미, 「조희룡의 회화와 작품」, 『미술사학연구』 199·200, 한국미술사학회, 1993.

_____, 「〈세한도〉에 내재된 조형 의식과 장황 구성의 변화」, 『미술자료』 76, 국립중앙박물관, 2007.

이영숙, 「윤두서의 회화세계」, 『미술사연구』 창간호, 미술사연구회, 1987.

이영화, 「소치 허련의 회화」, 홍익대학교 대학원 미학·미술사학과 석사학위 논문, 1979. 6.

이완우, 「원교 이광사의 서론」, 『간송문화』 38, 한국민족미술연구소, 1990. 5.

_____, 「추사 김정희의 예서풍」, 『미술자료』 76, 국립중앙박물관, 2007.

이우성, 「김추사 및 중인층의 성령론」, 『한국한문학연구』 5, 한국한문학회, 1980.

이태호, 「조선시대 호남의 전통회화」, 『호남의 전통회화』, 국립광주박물관, 1984.

임창순, 「한국 서예사에 있어 추사의 위치」, 『추사 김정희』 한국의 미 17, 중앙일보사, 1981.

_____, 「해제 《두당척소》」, 『계간 서지학보』 3, 1990.

임형택, 「여항문학총서 해제」, 『여항문학총서』 1, 여강출판사, 1991.

_____, 「문화현상으로 본 19세기」, 『역사비평』 35, 역사문제연구소, 1996.

장진성, 「조선후기 고동서화 수집열기의 성격─김홍도의 〈포의풍류도〉와 〈사인포상〉에 대한 검토」, 「미술사와 시각문화」 3, 사회평론, 2004.

_____, 「정선과 수응화」, 『항산 안휘준 교수 정년퇴임 기념논문집: 미술사의 정립과 확산』, 사회평론, 2006.

_____, 「조선후기 사인풍속화와 여가문화」, 『미술사논단』 24, 한국미술연구소, 2007. 6.

정옥자, 「조희룡의 시서화론」, 『한국사론』 4, 서울대학교 인문대학 국사학과, 1988.

_____, 「조희룡」, 『한국사시민강좌』 4, 일조각, 1989.

조현주, 「조선후기 지두화에 관한 연구」, 이화여자대학교 대학원 석사학위 논문, 1989.

차미애, 「낙서 윤덕희 회화 연구」, 홍익대학교 대학원 미술사학과 석사학위 논문, 2001. 12.

최경원, 「조선후기 대청 회화교류와 청회화 양식의 수용」, 홍익대학교 대학원 미술사학과 석사학위 논문, 1996.

최완수, 「추사서파고」, 『간송문화』 19, 한국민족미술연구소, 1980.

_____, 「추사실기-그 파란의 생애와 예술」, 『추사 김정희』 한국의 미 17, 중앙일보사, 1985.

_____, 「운미실기」, 『간송문화』 37, 한국민족미술연구소, 1989.

_____, 「추사묵연기」, 『간송문화』 48, 한국민족미술연구소, 1995.

_____, 「추사 일파의 글씨와 그림」, 『간송문화』 60, 한국민족미술연구소, 2001.

최하림, 「운림산방 화사의 개관」, 『운림산방 화집』, 전남일보사, 1979.

호승희, 「추사의 예술론」, 『한국한문학연구』 8, 한국한문학회, 1985.

홍선표, 「우리나라 사군자그림의 역사」, 『한국사군자전』, 예술의 전당, 1989.

_____, 「한국회화사연구 30년: 일반회화」, 『미술사학연구』 188, 한국미술사학회, 1990.

_____, 「19세기 여항문인들의 회화활동과 창작경향」, 『미술사논단』 창간호, 한국미술연구소, 1995.

_____, 「조선후기의 회화 애호풍조와 감평활동」, 『미술사논단』 5, 한국미술연구소, 1997.

_____, 「'한국미술사' 인식틀의 비판과 새로운 모색」, 『미술사논단』 10, 한국미술연구소, 2000.

홍성윤, 「우봉 조희룡의 회화관」, 『미술사연구』 21, 2007.

황정수, 「소치 허련의 〈완당초상〉에 관한 소견」, 『소치연구』 창간호, 2003.

찾아보기